꽃과 유리 유리병

Watercolor Illustration

수채화
일러스트

처음에 책을 구상하면서 이 책을 펼쳐 보시는 분들은 책에서 무엇을 얻길 원하실까 고민했습니다. 그러면서 자연스럽게 '나는 처음 그림을 그릴 때 무엇이 가장 막막하고 힘들었나'를 생각했고, 그다음은 제 수업을 듣는 분들이 '가장 많이 했던 질문은 뭘까'를 생각해 보았습니다.

어떤 도구를 사용해야 하는지부터 고민이 많았습니다.

미술을 전공했지만 오랜만에 수채화를 그리려고 하니 저도 어떤 도구를 사야 하나 막막했습니다. 어떤 물감, 어떤 붓, 어떤 종이를 사야 하는지 여기저기 찾아보았지만, 정보가 너무 많아 오히려 선택하기가 어려웠습니다. 재료 욕심에 이것저것 다 사서 써보고, 그중에 나에게 맞는 것을 찾다 보니 지출도 참 많았습니다. 이런 과정을 통해 다양한 경험을 얻었지만, 이왕이면 여러분은 합리적으로 구매하여 천천히 도구의 폭을 넓혀가기를 권합니다.

책에서는 기본적으로 갖추어야 할 도구를 정하여 작업했습니다. 제가 사용했던 다양한 도구를 비교하며 장단점을 알려드리는 것도 좋지만, 기초단계에서는 가장 구하기 쉽고 다루기 쉬운 도구를 사용하는 것이 좋기 때문입니다. 먼저 물감은 **신한 SWC 32 프로페셔널 수채화 물감,** 종이는 **파브리아노 아띠스 띠코,** 붓은 **화홍 세필붓 시리즈 2호와 6호**만을 사용했습니다. 물론 이 도구들 외에도 합리적인 가격과 좋은 품질의 도구는 많습니다. 해당 구성은 초보자분들의 편의성을 위해 손쉽게 구할 수 있는 가장 대중적인 브랜드의 제품들이며, 제가 운영하는 아뜰리에에서도 기본적으로 사용하는 구성입니다.

밑그림은 잘 완성했는데 무엇부터 칠해야 할지 모를 때도 있습니다.

이것은 저도 참 많이 고민했던 부분이라 그림을 그릴 때마다 계속 생각하며 그리고 있습니다. 수채화는 생각을 많이 하게 만듭니다. 개인에 따라 여러 방법이 있겠지만 일반적으로 수채화를 그릴 때 지켜야 하는 순서가 있습니다. 책에서 소개하고 있는 작품들은 배경이 따로 없는 그림들이지만 실물 사진을 통해 어디에 어떤 색부터 칠하는 게 좋은지, 어떤 색을 미리 준비해 놓아야 하는지 등 다양한 그림에 적용할 수 있는 채색 순서를 설명해 두었습니다.

조색은 수채화의 가장 큰 매력이지만 더불어 가장 어려운 부분입니다.

기본 구성인 신한 SWC 32 프로페셔널 수채화 물감은 충분히 많은 색이지만, 32색만으로는 표현하기 힘들 때가 많습니다. 다양한 브랜드에서 수많은 색이 만들어져 나오지만 스스로 색을 만드는 것은 즐겁고도 중요한 일입니다. 나만의 고유한 색을 표현할 수 있을 뿐만 아니라 색의 조합 원리를 이용하여 훨씬 더 풍요롭게 사용할 수 있기 때문입니다. 이 책에서는 제가 자주 쓰는 조색 방법 등 여러 가지 조색의 예를 제시하였습니다.

수채화는 마음껏 수정하지 못해 곤란하기도 합니다.

수강생분들이 수채화를 그릴 때 가장 어려워하는 부분은 수정이 불가하다는 점입니다. 수채화는 물을 사용하여 그리기 때문에 크게는 '물이 마르기 전에 그리는 기법'과 '물이 마른 후에 그리는 기법'으로 나눌 수 있습니다. 이런 기법들을 잘 활용하면 수정을 전혀 못하는 것은 아닙니다. 다만 습관적으로 수정하며 그리는 것보다 수채화 기법의 특징을 살려서 그리는 것을 권합니다. 다양한 기법들을 연습할 수 있도록 매 그림마다 과정을 상세하게 설명하였습니다.

이 책에서는 꽃과 유칼립투스와 유리병이라는 소재를 가장 기초적인 방법에서부터 설명하며 시작합니다. 초급이라고 생각하는 분은 처음부터 차근차근 진행하면 좋고, 중급 이상의 분이나 유리병의 표현기법이 궁금하신 분은 목차를 확인하여 각 파트별로 해당 부분을 참고하면 되겠습니다. 『수채화 일러스트』는 초급부터 중급 이상까지 다양하게 활용할 수 있는 책이니, 이 책으로 식물과 유리병을 그리며 마음의 편안한 휴식을 즐기길 바랍니다.

일러래터 **강유선 드림**

CONTENTS

 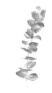

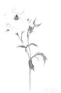 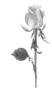 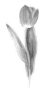

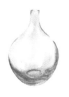
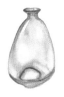
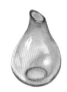

PART 3

수채화 일러스트를
경험하다.

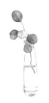
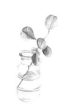
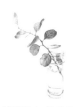

BONUS

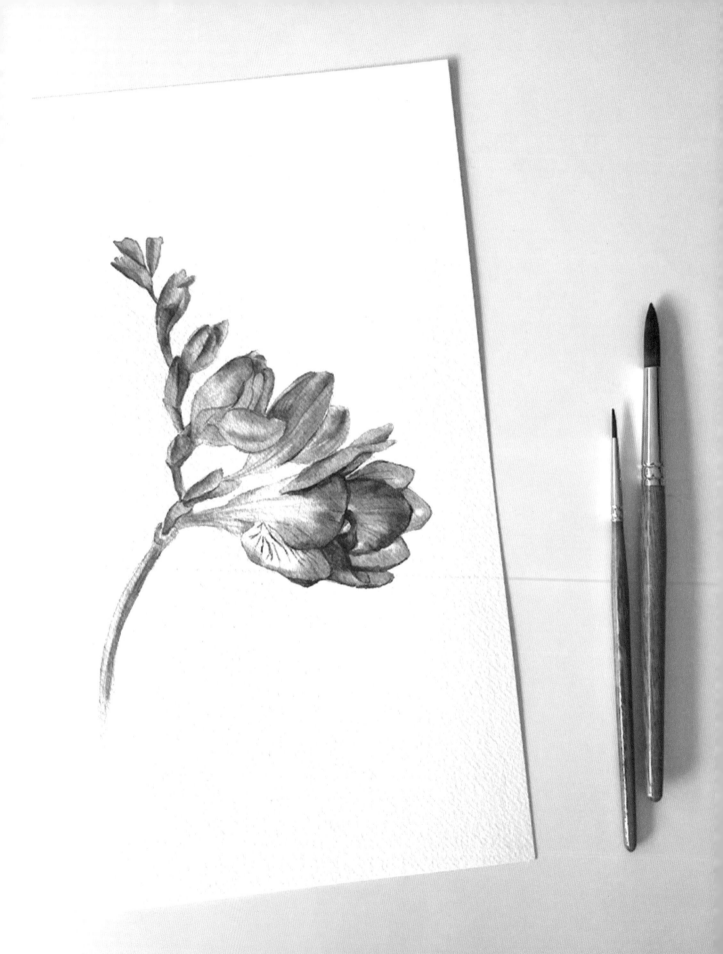

수채화 일러스트를 만나다.

수채화 일러스트를 시작하기 전 가장 기본적인 부분을 소개합니다. 책에서 사용한 재료와 도구에 대해 알아보고 종이와 붓, 물감, 밑그림에 대한 기본기를 쌓아보는 시간을 가져봅니다.

재료와 도구

종이(수채화 전용지)

종이는 수채화에서 가장 중요한 재료입니다. 수채화는 물을 사용해 그림을 그리기 때문에 종이가 물과 물감을 잘 흡수해야 하고, 색을 덧칠하거나 닦아낼 때 표면이 쉽게 상하지 않아야 합니다. 종이가 너무 얇으면 물에 젖어 찢어질 수도 있으므로 적당한 두께의 종이를 선택해야 합니다. 책에서는 **파브리아노 아띠스띠코 300g**을 사용했습니다.

붓

붓은 붓모의 소재와 형태, 붓대의 길이 등에 따라 종류가 다양합니다. 그중 책에서는 붓대가 짧은 세필 붓인 **화홍 345시리즈의 2호와 6호**를 사용했습니다. 화홍 345시리즈 붓은 기능과 가격 면에서 좋은 도구입니다. 이 시리즈는 붓모의 가늘기에 따라 0호부터 6호까지 나오지만, 기초과정에서는 2호와 6호만으로도 충분합니다. 2호 두 자루, 6호 두 자루씩 구비해두면 활용도 면에서 아주 좋습니다.

수채화 물감

책에서는 **신한 SWC 32 프로페셔널 수채화 물감**을 사용했습니다. 32색이면 충분히 많은 색이고, 조색하면 더 많은 색을 만들어 낼 수 있습니다. 국내외 여러 브랜드의 좋은 물감들이 많지만, 처음부터 너무 고가의 물감을 쓰기보다는 SWC 32색으로 색감을 익히고 조색을 연습한 뒤, 추가로 필요한 색은 낱색으로 구입하는 것을 추천합니다. SWC는 신한 프로페셔널(전문가용) 물감으로 아카데미용(학생용)과는 다르게 좋은 안료를 사용하여 발색력, 투명성, 보존력 등이 월등히 높으니, 가능하면 전문가용 물감을 사용하시기 바랍니다.

팔레트

팔레트의 종류에는 철제 팔레트와 플라스틱 팔레트, 도자기 팔레트 등이 있습니다. 각 팔레트마다 특징이 있는데 철제 팔레트의 경우 가장 보편적으로 많이 사용하며 내구성은 좋으나 팔레트에 물감이 물드는(이염) 단점이 있습니다. 플라스틱 팔레트는 가벼워서 이동성은 좋으나 파손 위험이 있고, 물감 이염이 잘됩니다. 하얀색 도자기 팔레트는 물감의 색이 선명하게 보이고 물감 이염도 안 되지만, 무게가 무겁고 이동 시 파손의 위험도 있습니다. 각 팔레트의 장단점을 확인하고 자신에게 맞는 것을 사용하면 됩니다. 책에서는 **35칸 철제 팔레트**를 사용했으며, 팔레트에 물감을 적당량 짠 다음 굳혀서 사용합니다.

TIP 수채화 물감을 팔레트에 짜서 사용하는 이유

수채화는 물감을 많이 사용하기보다는 소량의 물감에 물을 섞어 그림을 그리기 때문에 물감의 소모량이 많지 않습니다. 색을 진하게 사용하여 그리고 싶을 때나 큰 그림을 그릴 때는 물감을 직접 짜서 그리기도 하지만 보통의 경우는 물감을 짜서 굳힌 후에 물을 묻혀 사용합니다. 이렇게 하면 소모하는 물감의 양을 줄일 수 있으며 언제 어떤 색을 사용할지 직관적으로 파악할 수 있습니다. 팔레트에 물감을 짤 때는 습도가 높은 여름보다 건조한 계절에 짜는 것이 물감을 굳히기에 훨씬 용이합니다.

발색 확인용 종이

채색할 때 물감이 종이에 어떻게 표현되는지 확인하기 위한 발색 확인용 종이입니다. 사용하고 남은 자투리 종이나 상대적으로 저렴한 수채화 전용지를 사용하면 좋습니다. 그림을 그리기 전에 사용할 색을 만들어 발색을 확인하면 원하는 색상으로 채색할 수 있습니다.

물통

물통은 물을 담을 수만 있으면 어떤 것을 사용하든 상관없습니다. 다만 투명한 재질을 사용해야 물의 오염도를 확인할 수 있으니 될 수 있으면 안이 보이는 투명한 유리병을 사용하는 것이 좋습니다.

키친타월 & 수건

수채화는 붓의 물을 조절하거나 물기를 닦는 용도의 수건이 꼭 필요합니다. 키친타월이나 오래된 수건 등 물기를 흡수할 수 있는 것이면 무엇이든 가능하며, 하얀색이면 붓의 오염도를 쉽게 확인할 수 있어서 좋습니다. 일회용 키친타월, 빨아쓰는 키친타월, 하얀색 수건 중에서 준비하도록 합니다.

화판

화판은 종이 아래에 깔아 바닥을 평평하게 만들고, 물감이 다른 곳에 묻지 않도록 하기 위해 사용합니다. 화방에서 MDF로 만든 화판을 원하는 크기로 구매하여 바로 사용해도 좋고, 바니쉬나 오일스테인을 발라 코팅하여 사용해도 좋습니다. 또한 원목 합판 등을 원하는 크기로 잘라 제작해서 사용하는 것도 좋습니다.

연필, 샤프, 지우개, 제도비

연필과 샤프는 밑그림을 그릴 때 사용합니다. 수채화의 밑그림은 물감을 칠해도 보이기 때문에 연필이나 샤프심은 흐릴수록 좋습니다. H가 많이 섞일수록 색이 연하므로 HB, 2H, 4H 등을 추천합니다. 지우개는 밑그림을 지울 때 사용하는데 미술용 지우개가 잘 지워지고 지우개 가루가 덜 나옵니다. 제도비(책상용 빗자루)는 꼭 필요한 도구는 아니지만 하나 구비해두면 지우개 가루를 털어내기 편합니다.

종이와 만나기

수채화를 그릴 때는 수채화 전용지를 사용해야 합니다. 수채화 전용지는 수많은 브랜드에서 좋은 제품들이 다양하게 나오지만, 책에서는 좋은 품질이면서 온·오프라인에서 쉽게 구할 수 있는 종이를 선택해 작업했습니다. 가장 먼저 책에서 사용한 수채화 전용지를 통해 종이를 구매할 때 어떤 부분을 확인해야 하는지 설명해드리도록 하겠습니다.

수채화 전용지를 구매할 때 확인해야 하는 부분

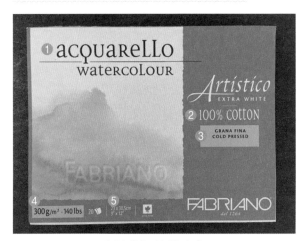

〈파브리아노 아띠스띠코〉

❶ aquarelle(aquarello) / watercolor(watercolour) : 표지에 '수채화 전용지'라고 쓰여있는 종이를 선택합니다. 수채화 전용 종이는 일종의 코팅이라고 볼 수 있는 사이징 처리가 되어 있어 종이에 물(물감)이 적당하게 번지고 스며듭니다.

❷ 100% cotton : 표지에 코튼의 함유량이 적혀 있는지 확인합니다. 만약 코튼 100%라고 적혀 있다면 수채화 전용지 중에서 최고급 종이입니다. 코튼이 함유되어 있어야 발색력과 물의 흡수력이 좋아서 처음부터 수채화의 특성을 제대로 경험할 수 있습니다. 만약 표지에 코튼 함유량이 적혀 있지 않다면 코튼이 함유되어 있지 않은 펄프 종이입니다.

❸ cold pressed : 종이의 재질을 표기한 것으로 cold pressed는 '중목'을 나타냅니다. 중목은 수채화를 그릴 때 가장 선호하는 종이의 결입니다(종이의 재질은 '종이 표면의 질감에 따른 분류(P.12)'를 참고합니다).

❹ 300g/㎡ : 종이의 두께=중량을 표기한 것으로 300g/㎡는 1 평방미터의 종이 한 장의 무게가 300g이라는 뜻입니다. 물을 흠뻑 사용하여 바탕을 그리지 않는 수채화라면 200g, 250g의 종이를 사용해도 되지만, 중량이 300g이면 모든 종류의 수채화에 사용할 수 있습니다. 종이가 적당히 두꺼워 물을 사용함에 있어 종이가 뒤틀리지 않고, 완성한 후에도 견고하게 보관할 수 있습니다.

❺ 23×30.5cm / 9″×12″ : 종이의 크기를 표기한 것입니다. 종이는 아주 다양한 크기로 나오는데 너무 작은 종이에 그리기보다는 A4 크기 이상의 종이를 사용하는 것이 좋습니다. 종이의 크기가 어느 정도 되어야 스케치하기가 수월하고, 수채화의 물번짐 효과를 더 확실하게 확인할 수 있습니다.

다양한 종류의 수채화 전용지

■ 고급 수채화 전용지

〈캔손 아르쉬〉

〈샌더스 워터포드〉

캔손 아르쉬는 수채화 전용지 중에서도 최고급으로 꼽히는 프랑스 브랜드의 종이입니다. 모든 기법의 수채화가 가능하며, 변색이 잘되지 않는 중성지로 영구 보관이 가능하다고 합니다. **샌더스 워터포드**는 영국 브랜드로 핸드메이드 방식과 가장 유사하게 제작하는 종이입니다. 발색력이 선명하며 수채화의 다양한 기법을 사용하기에 좋고 종이 결의 모양이나 흡수력이 굉장히 우수한 종이입니다.

■ 가격 부담이 적은 수채화 전용지

〈캔손 몽발〉

〈달러로니 랭턴〉

수채화 전용지이지만 표지에 '코튼 100%'라고 쓰여있지 않은 종이도 있습니다. 주로 셀룰로스 펄프로 만들어진 종이인데, 가격이 저렴해 연습용으로 부담없이 구매하기 좋습니다. **캔손 몽발**은 셀룰로스 100%로 만들어져 있어 코튼에 비해 물 흡수력이나 발색력 등은 많이 떨어지지만, 가성비가 좋아서 기초과정에서 선 연습이나 발색 테스트 등을 마음껏 할 수 있습니다. **달러로니 랭턴**은 코튼 함량이 표기되어 있지 않아 정확히 알 수는 없지만, 개인적인 경험으로는 코튼 100%와 셀룰로스 100%의 중간쯤 되는 느낌입니다. 물 흡수력과 발색력이 무난한 편이라서 기초과정에서 다양한 시도를 해 볼 만한 가격과 기능을 가진 종이입니다.

종이 표면의 질감에 따른 분류

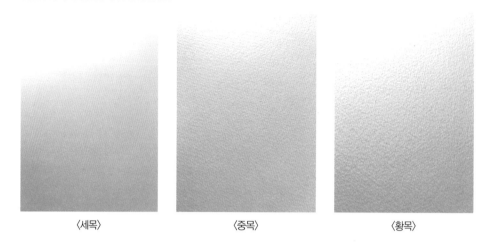

〈세목〉 〈중목〉 〈황목〉

종이는 표면의 텍스쳐에 따라 세목(hotpressed), 중목(cold pressed), 황목(rough)으로 결을 구분합니다. **세목**은 매끈한 종이로 세밀한 묘사에 적합하며 스캔 등의 작업을 거치는 그림에 사용합니다. 반대로 **황목**은 표면 요철이 매우 거칠기 때문에 작은 그림이나 세밀한 표현을 하기에는 적당하지 않으며 물을 많이 사용하여 종이 전체를 칠하는 그림, 이를테면 배경을 다 채우는 풍경화 같은 그림을 그리기에 적합합니다. **중목**은 세목과 황목의 중간으로 일반적인 수채화에서 광범위하게 사용하기에 좋습니다.

붓과 만나기

앞서 설명한 대로 붓은 붓모의 소재, 형태, 붓대의 길이에 따라 다양한 종류가 있으며 각각 기능과 장점이 다릅니다. 이 책에서는 기초단계에서 사용하는 붓에 집중하여 구하기 쉽고 가성비 좋은 붓을 골라 소개하고 있습니다. 책에서 사용한 붓은 화홍 345시리즈의 2호와 6호이며, 그밖에 비슷한 가격의 다른 세필 붓 시리즈를 사용해도 좋습니다.

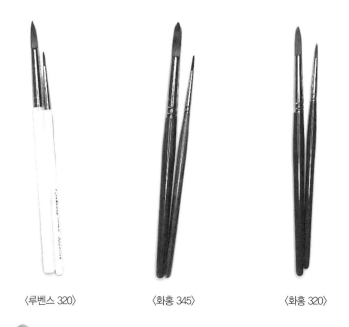

〈루벤스 320〉　　　　〈화홍 345〉　　　　〈화홍 320〉

TIP　붓의 교체 주기는?

기초단계에서는 가성비가 좋은 인조모의 붓을 많이 사용합니다. 인조모는 탄력이 좋고 힘이 있지만, 오래 사용하다 보면 붓끝이 휘고 갈라지는 현상을 보입니다. 이렇듯 붓이 닳으면 그때 교체하면 됩니다. 붓을 물통에 담가놓고 사용하면 붓끝이 금방 휘거나 코팅이 쉽게 벗겨질 수 있으니 사용한 붓은 가능한 한 물통 밖으로 꺼내두고 사용합니다.

세필 붓 2호 & 6호 사용법

■ 2호 붓

세밀한 표현을 할 때 사용합니다. 물을 많이 사용하지 않고 채색하는 부분(= 진하게)이나 가장자리, 디테일한 묘사 등을 할 때 붓을 세워서 붓끝으로 채색합니다.

■ 6호 붓

넓은 면적을 채색할 때 물을 많이 묻혀 사용합니다. 붓을 눌러 붓모의 길이를 전부 사용하여 채색하는 것이 가능합니다.

 TIP 붓에 물이 많이 묻었다면?

6호 붓은 물을 많이 섞어서 사용하는데, 이 상태로 사용하면 의도치 않은 번짐이 생길 수 있습니다. 붓에 물을 많이 섞었다면 바로 종이로 옮기지 말고 키친타월에 한번 물기를 덜어낸 후 채색하도록 합니다.

선의 연습

■ 굵은 선 / 가는 선

굵은 선과 가는 선을 그릴 때는 붓의 기울기가 가장 중요합니다. 붓을 눕히면 그만큼 붓모가 종이와 닿는 면적이 넓어져 굵은 선을 그릴 수 있고, 붓을 세우면 붓끝만 종이에 닿기 때문에 가는 선을 그릴 수 있습니다.

■ 곡선 / 필압에 따라 굵기가 다른 선

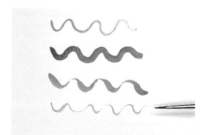

곡선을 그릴 때는 손목은 고정한 상태로 팔 전체를 움직이며 그립니다. 손에 힘을 주었다 뺐다를 반복하여 필압에 변화를 주면, 선이 굵어졌다 가늘어지는 것을 확인할 수 있습니다.

■ 갈필

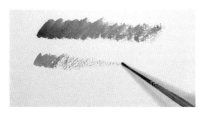

갈필은 붓에 물기를 적게 묻혀 종이의 결을 살리며 칠하는 드라이 브러시(dry brush) 기법입니다. 처음에는 물감이 진하게 묻어나지만, 뒤로 갈수록 물기가 적어져 색이 갈라지면서 자연스럽게 종이의 질감을 표현할 수 있습니다.

■ 붓에 변화 주기

붓에 변화를 주며 선을 그려봅니다. 붓을 눕혔다가 세우고, 힘을 주었다가 빼며 다양한 방법으로 선 그리기를 연습합니다.

물감과 만나기

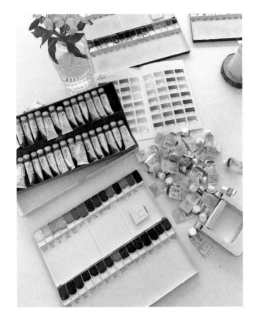

물감 역시 다양한 브랜드의 제품들이 많이 있지만, 책에서는 신한 SWC 32 프로페셔널 수채화 물감을 사용했습니다. 팔레트에 수채화 물감 32색을 적당량 짠 다음 그늘에서 충분히 말린 뒤 사용합니다. 이때 네임펜으로 물감의 아래쪽에 이름을 적어두면 사용하면서 색의 이름을 자연스럽게 외우게 됩니다. 색의 이름을 알아두면 조색이 훨씬 용이해집니다.

신한 SWC 32 프로페셔널 수채화 물감

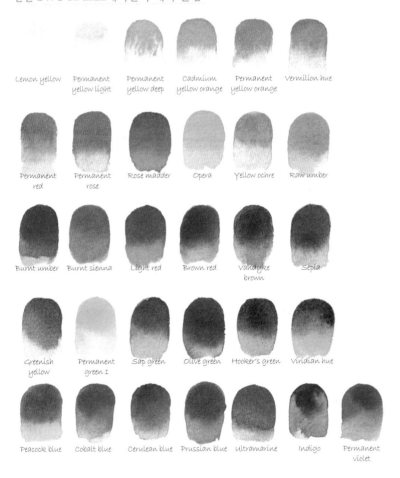

| Lemon yellow | Permanent yellow light | Permanent yellow deep | Cadmium yellow orange | Permanent yellow orange | Vermilion hue |

| Permanent red | Permanent rose | Rose madder | Opera | Yellow ochre | Raw umber |

| Burnt umber | Burnt sienna | Light red | Brown red | Vandyke brown | Sepia |

| Greenish yellow | Permanent green 1 | Sap green | Olive green | Hooker's green | Viridian hue |

| Peacock blue | Cobalt blue | Cerulean blue | Prussian blue | Ultramarine | Indigo | Permanent violet |

수채화 물감을 세트로 구매하면 대부분 컬러차트가 들어있지만, 컬러차트는 인쇄된 상태이기 때문에 종이에 물감을 직접 발색해 확인하는 것이 더욱 정확합니다. 짜놓은 물감으로 채색했을 때, 색이 눈에 보이는 것과 똑같을 때도 있지만 전혀 다른 색으로 칠해지는 경우도 많습니다. 본격적으로 채색을 하기 전에 먼저 직접 발색표를 만들어 물감이 물과 만나 종이에 닿았을 때 어떻게 변하는지 확인해보는 것이 중요합니다. 또한 이렇게 만들어 두면 원하는 색감의 물감을 한눈에 찾을 수 있습니다.

■ 그러데이션 발색표

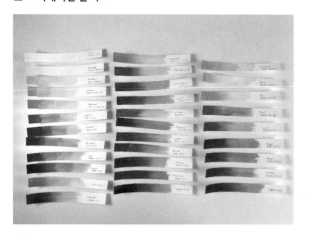

수채화 물감은 같은 색이라도 물의 농도에 따라 색을 다양하게 표현할 수 있으므로, 진한 색에서 옅은 색으로 그러데이션을 표현한 발색표를 만드는 것이 좋습니다.

TIP　물 배합 비율에 따른 색의 그러데이션(셀루리안 블루 : 물)

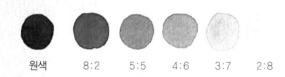

원색　　8:2　　5:5　　4:6　　3:7　　2:8

조색법

책에서 자주 사용한 조색에 관련해 소개합니다. 책에서 꽃을 그릴 때는 원색을 그대로 사용해 색의 투명도를 높였고, 잎을 그릴 때는 다양한 조색 방법을 통해 다채로운 색을 표현했습니다. 그중 녹색 계열을 만드는 여러 가지 조색 방법을 소개합니다.

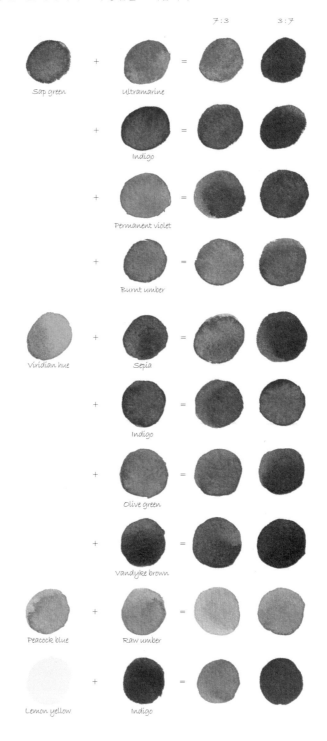

7 : 3 3 : 7

Sap green + Ultramarine =

+ Indigo =

+ Permanent violet =

+ Burnt umber =

Viridian hue + Sepia =

+ Indigo =

+ Olive green =

+ Vandyke brown =

Peacock blue + Raw umber =

Lemon yellow + Indigo =

■ 물(밑색)이 마르기 전에 칠해 번지기

물감에 물을 많이 섞어 연하게 만들고 6호 붓을 사용해 밑색을 바릅니다.

밑색이 마르기 전에 붓끝에 물감만 묻혀 한쪽을 진하게 칠합니다.

진하게 칠한 색이 밑색에 잘 번지면서 스며들도록 기다리면 됩니다.

■ 물(밑색)이 마르고 난 뒤 번짐 묘사하기

물감에 물을 많이 섞어 연하게 만들고 6호 붓을 사용해 밑색을 발라 완전히 말립니다.

밑색이 다 마르면, 한쪽에 진한 색을 칠합니다.

붓으로 색의 경계를 펴면서 자연스럽게 페이드아웃시키면 됩니다(점점 연하게 칠해 경계를 없앱니다).

■ 진한 색을 바르고 물로 번지기

① ② ③

진한 색으로 물방울의 아랫부분을 먼저 칠합니다.

붓에 물을 묻히고 살짝 닦은 다음 자연스럽게 색을 퍼뜨리며 물방울 모양을 그립니다.

마를 때까지 기다리면 됩니다.

■ 한 가지 색이 마르기 전에 다른 색을 더하여 번지기

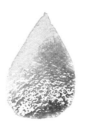

파란색으로 밑색을 칠합니다.

밑색이 마르기 전에 한쪽에 보라색을 칠합니다.

보라색이 파란색 위에서 자연스럽게 번지도록 기다리면 됩니다.

■ 레이어 효과

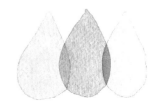

파란색으로 밑색을 칠하고 완전히 말립니다.

파란색이 완전히 마르면 살짝 겹쳐서 보라색을 칠한 다음 완전히 말립니다.

보라색이 완전히 마르면 노란색을 살짝 겹쳐 칠하면 됩니다.

Tip 먼저 칠한 색이 완전히 마른 뒤에 다음 색을 칠해야 색이 번지지 않고 겹쳐있는 레이어 효과를 확인할 수 있습니다. 이때 색이 겹치면서 나타나는 색상이 중요하므로 색을 너무 진하게 칠하지 않도록 주의합니다.

■ 글레이징 효과

파란색으로 밑색을 칠하고 완전히 말립니다.

파란색이 완전히 마르면 그 위에 노란색을 엷게 펴 바르면 됩니다. 칠한 색의 채도를 높이거나 색의 톤을 바꿀 때 사용합니다.

■ 닦아내기(붓/휴지)

붓으로 닦아내기 : 파란색을 칠하고 물기가 마르기 전에, 깨끗이 닦아 물기를 없앤 붓으로 색을 닦아냅니다. 원하는 부분에 붓을 눌러서 물감을 흡수하듯 색을 덜어내면 됩니다.

휴지로 닦아내기 : 파란색을 칠하고 물기가 마르기 전에, 휴지의 끝을 돌돌 말아 뾰족하게 만든 다음 원하는 부분을 닦아냅니다.

밑그림과
만나기

그리는 사람에 따라 밑그림은 아주 간단하게 그리기도 하고 아주 세밀하게 그리기도 합니다. 이 책에서는 밑그림을 비교적 꼼꼼하게 그린 편입니다. 기초과정에서는 대상을 잘 관찰하고 자세히 표현하는 습관을 들여야 채색을 할 때도 훨씬 수월하기 때문입니다.

밑그림을 그리는 방법에는 '전사하기'나 '그리드 선으로 분할하여 스케치'하는 방법도 있지만, '직접 대상(사진)을 보고 그리는 방법'으로 시작하기를 권합니다. 스케치하는 방법은 먼저 대상을 덩어리로 나눠 연필로 대략적인 위치와 기울기, 양감을 표시합니다. 그다음 그 위에 디테일을 묘사하며 필요없는 선들을 지웁니다. 마지막으로 스케치와 실물을 비교해 모양이 크게 다르지 않다면, 샤프로 선을 심플하게 정리해 완성합니다.

밑그림은 자세히 표현하되 완벽하게 그릴 필요는 없습니다. 조금 부족한 듯해도 채색을 하기에 무리가 없을 정도라면 충분합니다. 밑그림을 그리는 것에 부담 갖지 말고 편하게 그림을 시작하고 끝내는 습관을 들이도록 합니다. 그래야 그림을 즐겁게 그릴 수 있습니다.

※ 스케치하는 것이 어려운 분들을 위해 도서 뒷면에 도안을 수록해두었습니다. 가급적 대상(사진)을 보고 직접 스케치를 연습하되, 너무 어렵다면 도안을 활용해도 좋습니다.

대상 묘사하기

■ 사진 보고 묘사하기

사진을 보고 그리는 묘사의 이점은 시점이 고정되어 있다는 것입니다. 그러므로 대상을 비교적 정확히 그리는 것에 많은 도움이 됩니다. 인쇄된 사진이 아니라 컴퓨터나 핸드폰으로 사진을 보는 경우에는 대상을 확대하여 관찰할 수 있기 때문에 더욱 자세하게 묘사할 수 있습니다. 기초과정에서는 사진을 보고 그리는 것이 많은 도움이 됩니다.

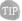 **그림의 시작은 자료 수집입니다.**

의외로 그림을 그리려고 할 때, 가장 오랜 시간이 소요되는 작업은 무엇을 그릴지 고민하는 시간입니다. 이때 평소에 관심 있는 대상(식물, 동물, 인물, 디저트 등)에 대한 사진 자료를 많이 수집해두었다면 고민하는 시간을 대폭 줄일 수 있습니다. 사진을 보면서 원하는 그림을 선택해 그리면 되니 말입니다. 사진을 찍는 습관을 기르는 것도 나만의 고유한 자료 수집에 큰 도움이 됩니다. 요즘은 핀터레스트 등 인터넷을 통해 다양한 사진 자료를 손쉽게 구할 수 있지만, 내가 찍은 나만의 고유한 사진과는 의미가 다르니 평소 사진으로 남기는 습관을 통해 많은 자료를 비축해두도록 합니다.

■ 실제 대상 보고 묘사하기

실제 대상을 보고 자세히 그리는 것은 쉽지 않습니다. 내가 그림을 그리면서 조금씩 움직이므로 시점이 고정되기 어렵기 때문입니다. 사진을 보고 그릴 때와 달리 자세히 그리기는 어렵지만, 적당히 생략하고 그릴 수 있어 그리는 사람의 개성적인 시각과 기법을 표현하기에 좋은 방법입니다.

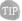 **나만의 그림을 그리는 연습이 중요합니다.**

잘 그린 그림을 모작하는 것은 그림에 대한 테크닉을 배울 수 있겠지만 개인적으로는 추천하지 않는 방법입니다. 잘 그린 그림을 보고 '어떻게 그렸을까' 연구하고 참고할 수는 있지만, 다른 사람의 그림을 아무리 똑같이 그렸다고 해도 그것은 자신의 그림이 될 수 없기 때문입니다. 또한 모작을 SNS에 올리는 것도 제약이 많습니다(모작도 상황에 따라 저작권 침해가 될 수 있습니다). 그러니 나만의 그림을 그리는 연습이 중요합니다. 대상(사진)을 직접 보고 그리는 것은 처음에는 원하는 대로 그림이 그려지지 않아 매우 힘들지만, 계속 시도하다 보면 어느새 실력이 향상되어 어떤 대상도 도전해 볼 수 있는 용기를 가진 자신을 발견하게 될 것입니다.

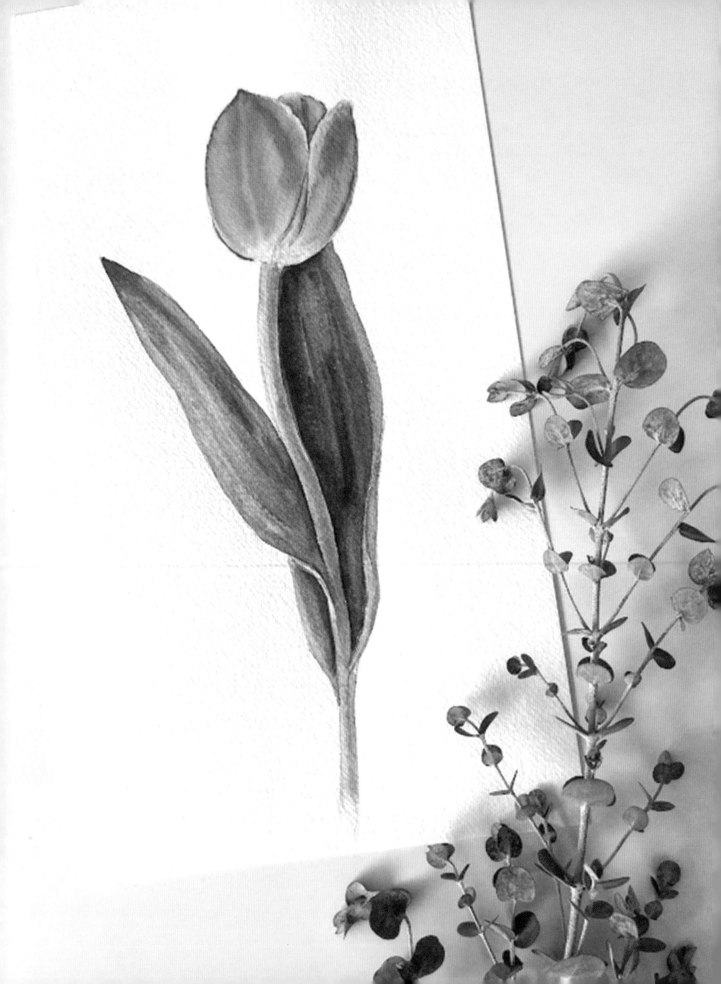

수채화 일러스트와 친해지다.

알아두기

- 스케치는 원본 사진을 보고 그려도 좋고, 맨 뒤의 도안을 참고해 그려도 좋습니다. 사진을 보고 그릴 때는 [PART 1. 수채화 일러스트를 만나다]의 [밑그림과 만나기]를 참고해서 그립니다.

- 수채화 일러스트의 경우 완성된 작품에 연필선이 보이지 않아야 깔끔하게 완성할 수 있으므로 스케치는 최대한 연하게 그리도록 합니다.
 ※ HB, H, 2H 등 B보다 H가 많은 연필을 사용합니다.

- 똑같이 두 가지 색을 섞어서 만들었다 하더라도 조색의 비율에 따라 다른 색이 만들어집니다. 과정마다 사용한 물감과 비율을 적어두었으니 조색 시 활용하도록 합니다.

- 수채화는 채색할 때 진하게 칠했다고 생각하지만, 물기가 마르면 생각보다 색이 흐려져 있는 것을 발견할 수 있습니다. 특히 종이나 붓에 물이 많이 묻어 있었거나 물감에 물을 많이 섞었다면 이런 현상이 더욱 두드러지게 나타납니다. 음영과 같이 진하게 표현해야 하는 부분은 밑색을 칠할 때부터 물감의 농도를 조금 진하게 만들어 칠하도록 합니다.

- 그림은 그림답게 그리는 것이 좋습니다. 직선과 곡선을 정확하게 그리는 것보다, 약간 삐뚤어지고 울퉁불퉁하게 그려지는 것이 그림의 매력입니다. 사진을 보며 비슷하게 묘사하되 무조건 똑같이 그려야 한다는 생각에서는 벗어나도록 합니다. 너무 자세히 표현하려고 덧칠을 계속하면 오히려 수채화답지 않은 결과물이 됩니다. 자세히 표현하기보다는 특징을 살리고 마무리하는 것이 훨씬 깔끔하게 그림을 완성할 수 있는 방법입니다.

- 그림을 그리는 중간과 완성한 후에는 항상 그림을 멀리 놓고 보거나 눈을 가늘게 뜨고 형태감이나 명암의 표현을 실제 사물(사진)과 비교해보는 습관을 갖는 게 좋습니다. 그림을 그리다 보면 한 곳에만 집중하게 되므로 전체를 보지 못하는 경우가 많기 때문입니다. 중간중간 그림을 전체적으로 살피면 보완할 부분을 발견할 수 있고, 다음번에는 어떻게 그려야 할지 부족한 부분을 알아갈 수 있습니다.

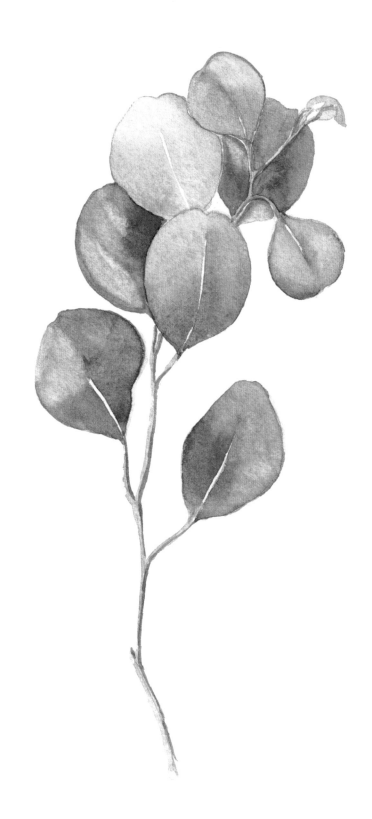

폴리안
유칼립투스

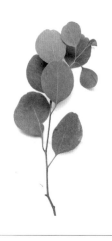

샙 그린 *Sap green*

울트라마린 *Ultramarine*

번트 엄버 *Burnt umber*

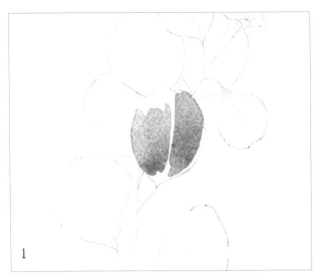

1

샙 그린과 울트라마린을 섞어 조색하고 물을 더해, 6호 붓으로 중앙에 위치한 잎을 칠합니다.

Tip 유칼립투스는 일반적인 녹색보다는 회색을 섞은 듯한 청록빛이 대표적인 식물이지만, 유칼립투스과 중에서 폴리안은 초록빛을 띠는 편입니다. 보편적인 식물의 녹색은 샙 그린에 울트라마린을 섞어서 만드는 것이 자연스러우며, 조색 비율에 따라 녹색의 톤을 다양하게 표현할 수 있습니다.

샙 그린 : 울트라마린 = 6 : 4
조색한 색 : 물 = 5 : 5

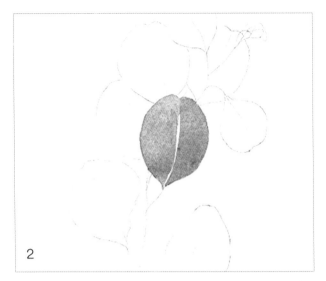

2

잎을 칠할 때는 전체적으로 꽉 채우지 말고 가운데를 0.5mm 정도 띄우고 칠해 잎맥을 표현합니다.

Tip 잎맥은 간격을 너무 일정하게 띄우려 하기보다는 자연스럽게 표현하는 것이 좋습니다. 중간에 선이 끊어져도 괜찮습니다.

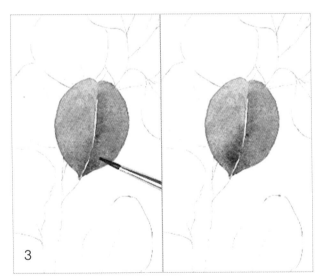

3

밑색이 마르기 전에 물기를 닦은 2호 붓에 1번 과정에서 조색한 색만 묻혀 잎맥 근처와 잎의 끝부분을 더 진하게 강조합니다.

Tip 잎맥 근처와 잎끝에 진하게 강조를 넣으면 그림이 훨씬 자연스럽고 입체감이 생깁니다.

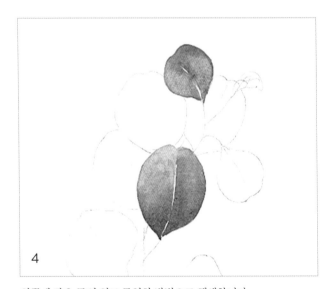

4

위쪽에 같은 톤의 잎도 동일한 방법으로 채색합니다.

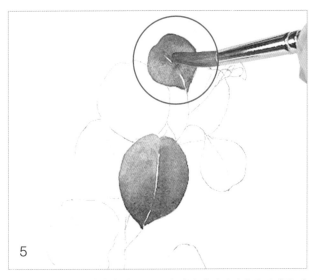

5

6

빛을 받아 밝게 표현돼야 하는 부분이 진하게 칠해졌다면 물기를 깨끗이 닦은 6호 붓으로 해당 부분을 눌러 찍어내듯 닦습니다. 붓으로 여분의 물감을 흡수시킨다고 생각하면 수월합니다.

Tip 밑색이 마르기 전에 붓이나 휴지로 물감을 찍어내듯 닦는 기법도 칠하는 것만큼 중요한 기법입니다.

닦아내기 전과 후를 비교하면 잎의 색상에 차이가 있음을 확인할 수 있습니다.

7

8

같은 톤의 아래쪽 잎도 동일한 방법으로 채색합니다.

이번에는 울트라마린의 비율을 높여 조금 더 어두운 색상의 잎을 칠하도록 하겠습니다. 샙 그린과 울트라마린을 섞어 조색하고 물을 더해, 6호 붓으로 어두운 잎에 밑색을 칠합니다.

샙 그린 : 울트라마린 = 2 : 8
조색한 색 : 물 = 7 : 3

9

잎맥을 띄우고 전체적으로 채색한 다음, 물기를 닦은 2호 붓에 8번 과정에서 조색한 색만 묻혀 잎의 가장자리에 진하게 포인트를 줍니다. 이때 마르지 않은 밑색과 자연스럽게 번지도록 합니다. 밝은 부분은 5번 과정을 참고해 물감을 덜어냅니다.

10

동일한 방법으로 가장 아래에 위치한 잎도 채색합니다.

11

이번에는 빛을 받아 가장 밝은 잎을 칠하도록 하겠습니다. 1번 과정에서 조색한 색에 물을 더 섞어 연하게 만든 뒤 잎을 칠합니다. 마찬가지로 잎맥은 간격을 살짝 띄워 채색합니다.

> 샙 그린 : 울트라마린 = 6 : 4
> 조색한 색 : 물 = 2 : 8

12

물기를 깨끗이 닦은 2호 붓에 조색한 색만 묻혀 잎에 그림자가 지는 부분을 진하게 칠해 포인트를 줍니다. 밑색이 마르기 전에 칠해야 색이 자연스럽게 섞이며 번지니 빠르게 채색합니다.

13

붓에 남아있는 색으로 오른쪽의 작은 새순을 칠합니다.

14

줄기를 칠합니다. 샙 그린과 번트 엄버를 섞어 조색하고 물을 더해, 2호 붓으로 가느다란 줄기의 특성을 살려 그립니다. 붓을 세워서 그리는 것이 좋습니다.

> 샙 그린 : 번트 엄버 = 5 : 5
> 조색한 색 : 물 = 6 : 4

15

줄기가 마르는 동안 가장 뒤쪽의 어두운 잎을 칠합니다. 샙 그린과 울트라마린을 섞어 조색하고, 물기를 닦아낸 2호 붓으로 잎의 가장자리를 먼저 진하게 칠한 다음 6호 붓으로 색을 잎 전면에 퍼뜨립니다.

Tip 그림자로 인해 어두운색을 띠는 잎입니다. 먼저 진한 색으로 그림자가 진 부분과 앞의 밝은 잎과의 경계를 표현하고, 색을 퍼뜨려 가운데는 살짝 연하게 칠해 입체감을 살립니다.

> 샙 그린 : 울트라마린 = 2 : 8

16

마지막 잎도 같은 방법으로 채색합니다. 2호 붓으로 밝은 잎과의 경계 부분을 진하게 칠하고, 6호 붓으로 색을 퍼뜨리며 칠합니다.

17

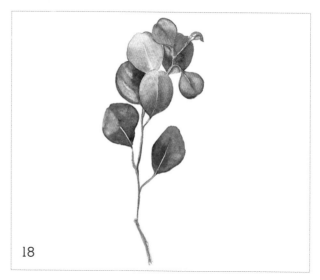

18

마지막 잎은 가는 줄기 뒤쪽에 있으므로 잎의 색이 줄기에 섞이지 않도록 조심하면서 채색합니다. 붓에 남아있는 색으로 작은 새순도 칠합니다. 물로 명암 차이를 조절하며 잎 한 장 안에서도 밝고 어두운 영역이 골고루 표현되도록 합니다.

줄기에 음영을 넣습니다. 2호 붓에 14번 과정에서 조색한 색만 묻혀 줄기의 오른쪽을 조금 더 진하게 칠합니다. 줄기가 갈라지는 부분에도 칠해 포인트를 넣으면 훨씬 입체적으로 표현할 수 있습니다.

Tip 줄기를 한 톤으로만 칠하면 평면적으로 보이니 톤에 변화를 주어 음영을 넣습니다. 음영을 넣을 때는 가는 줄기를 가진 식물의 특성을 살려 굵게 칠해지지 않도록 붓을 세워 명암을 표현합니다.

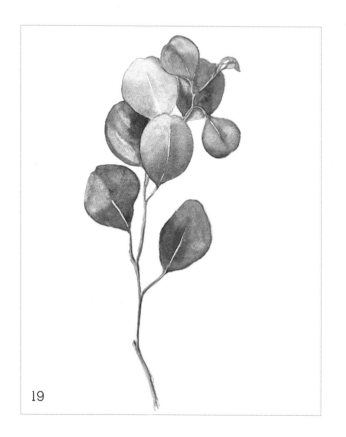

19

마지막으로 그림을 전체적으로 보면서 조금 더 보완하고 마무리하면 완성입니다.

마크로카파
유칼립투스

비리디언 *Viridian*

세피아 *Sepia*

올리브 그린 *Olive green*

인디고 *Indigo*

1

비리디언과 세피아를 섞어 조색하고 물을 더해, 6호 붓으로 가장 위쪽 잎에 밑색을 칠합니다.

Tip 유칼립투스 마크로카파는 큰 잎과 청록빛이 특징입니다. 비리디언은 청록빛의 대표적인 색이지만 유칼립투스의 색을 표현하기에는 채도가 높아서 세피아를 섞어 색상을 만들었습니다.

비리디언 : 세피아 = 7 : 3
조색한 색 : 물 = 5 : 5

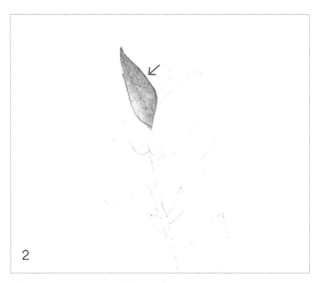

2

처음에는 잎맥의 구분 없이 전체적으로 밑색을 칠했다면, 이번에는 물기를 닦은 2호 붓에 1번 과정에서 조색한 색만 묻혀 가장자리를 비롯해 어둡게 표현되어야 하는 부분을 진하게 채색합니다.

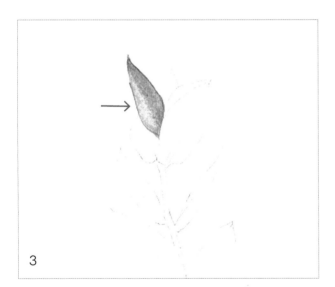

3

잎의 왼쪽 부분은 빛을 받아 밝게 표현되어야 하므로 밑색이 마르기 전에 물기를 닦은 6호 붓으로 눌러 닦듯이 색을 덜어냅니다.

4

아래쪽에 같은 톤의 잎들도 동일한 방법으로 채색합니다.

5

아래쪽의 세 번째 잎은 크기가 커 묘사를 더욱 잘해야 합니다. 밑색이 마르기 전에 더 강조해야 할 부분을 물기를 닦은 2호 붓으로 진하게 칠해 자연스럽게 번지도록 합니다.

6

가운데 잎도 앞서 칠한 잎과 같은 톤으로 칠합니다.

Tip 원래는 앞의 잎과 같은 톤이라 밑색을 한 번에 칠하면 편리하지만, 동시에 여러 개를 칠해 놓으면 음영을 넣기 전에 밑색이 마를 수 있습니다. 밑색을 칠할 때는 동시에 채색을 진행할 수 있을 정도만 칠하며 작업하는 것이 좋습니다.

7

가운데 잎의 밑색을 칠하면서 자연스럽게 줄기와 맨 아래 잎까지 칠합니다.

8

맨 아래쪽 잎은 가장자리와 양옆에 음영을 넣고, 붓으로 밝은 부분을 닦아내는 과정을 반복하여 진행합니다. 맨 위에 있는 잎도 함께 칠합니다.

이번에는 이 두운 톤의 잎을 칠합니다. 비리디언과 세피아를 섞어 조색하고 물을 더해, 6호 붓으로 진하게 밑색을 칠합니다. 그다음 물기를 닦은 2호 붓으로 가운데의 잎맥 부분을 눌러 색을 덜어내 잎맥을 표현합니다.

Tip 잎맥을 표현하는 기법은 다양합니다. 흔히 사용하는 방법으로는 가운데를 일정한 간격으로 띄어 칠하는 방법과 전체적으로 칠한 다음 잎맥 부분을 닦아내는 방법, 잎의 색보다 잎맥을 진하게 그리는 방법 등이 있습니다.

비리디언 : 세피아 = 6 : 4
조색한 색 : 물 = 2 : 8

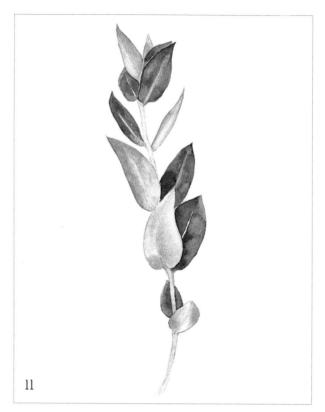

같은 톤의 잎을 모두 채색합니다. 9번 과정과 동일한 방법으로 칠해도 좋고, 잎맥 부분을 0.5mm 정도 띄어 칠하는 방법도 좋습니다. 채색 방법에 변화를 주면서 칠하면 같은 톤의 잎이라도 다른 느낌을 줄 수 있습니다.

줄기를 칠합니다. 붓에 남아있는 잎 색에 올리브 그린을 섞고 물을 더한 다음 줄기에 전체적으로 밑색을 칠합니다.

잎 색 : 올리브 그린 = 5 : 5
조색한 색 : 물 = 5 : 5

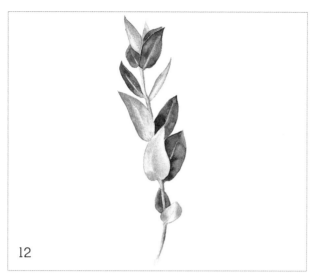

12

줄기의 밑색이 마르기 전에 올리브 그린과 인디고를 섞어 조색하고, 물을 조금 더한 다음 줄기의 오른쪽에 음영을 표현합니다.

올리브 그린 : 인디고 = 4 : 6
조색한 색 : 물 = 7 : 3

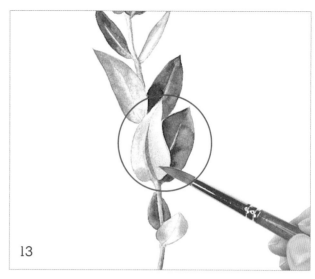

13

잎의 잎맥을 묘사합니다. 잎맥은 진한 것보다 연한 것이 훨씬 자연스러우니, 잎의 색이 묻어있는 붓을 물에 넣었다 **뺀** 후 물을 칠한다는 느낌으로 잎맥의 바로 옆부분을 옅게 칠해 입체감을 줍니다.

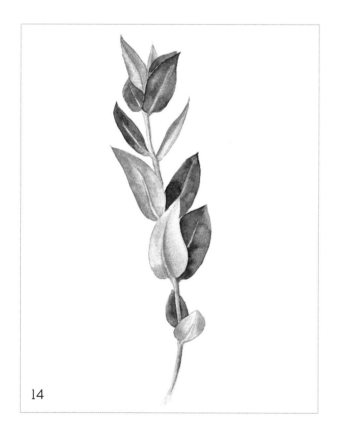

14

유칼립투스 마크로카파는 잎이 크고 잎맥이 분명한 식물이니 모든 잎에 잎맥을 **빠짐없이** 표현합니다. 마지막으로 그림을 전체적으로 보면서 조금 더 보완하고 마무리하면 완성입니다.

블랙잭

유칼립투스

비리디언 *Viridian*

인디고 *Indigo*

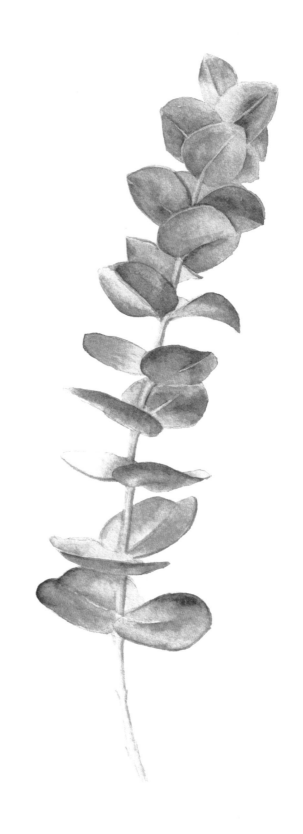

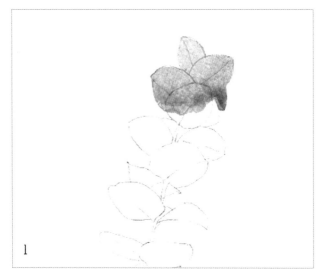

1

비리디언과 인디고를 섞어 조색하고 물을 더해, 6호 붓으로 가장 윗
부분부터 밑색을 칠합니다.

Tip 청록빛을 띠는 유칼립투스 블랙잭은 마주 보는 두 잎이 규칙적으로 돌아
　　가며 나는 특징이 있습니다. 다른 유칼립투스에 비해 잎이 많은 식물이
　　므로 잎을 한 장 한 장 칠하는 것보다 덩어리씩 묶어서 전체적으로 칠하
　　는 것이 좋습니다.

비리디언 : 인디고 = 7 : 3
조색한 색 : 물 = 5 : 5

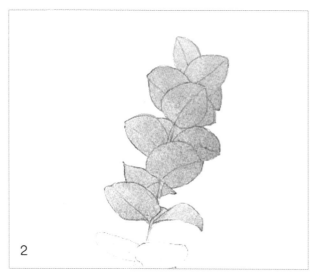

2

유칼립투스 블랙잭 줄기의 절반 정도만 잎을 채색합니다. 전체를 다
칠해도 괜찮지만 밑색이 마르기 전에 음영을 넣어야 하므로 덩어리
를 나눠서 칠하도록 합니다.

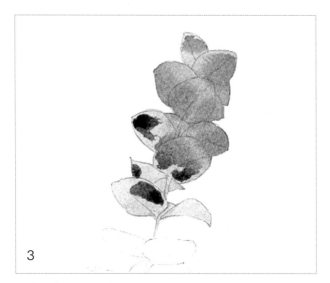

3

물기를 닦은 2호 붓에 1번 과정에서 조색한 색만 묻혀 각 잎의 어두
운 부분에 진하게 포인트를 줍니다. 이때 물을 섞는 것이 아닌 물기
를 닦은 붓의 수분으로만 물감을 칠해 자연스럽게 번지게 합니다.

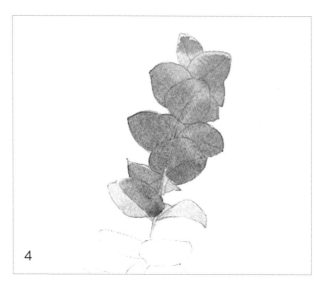

4

포인트로 넣은 진한 색의 테두리가 남지 않도록 물감을 주변으로 살
짝 퍼뜨립니다(페이드 아웃). 밝게 남겨 두어야 하는 부분은 그대로
두고 어두워야 하는 부분에만 음영이 들어갈 수 있도록 합니다.

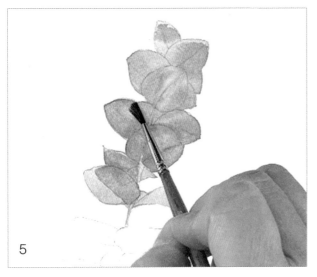

5

밝아야 하는 부분이 어둡게 되었다면 물기를 닦은 깨끗한 붓으로 해당 부분을 눌러 물감을 닦아냅니다.

Tip 밑색이 마르지 않았다는 가정하에 할 수 있는 닦아내기 기법입니다. 밑색이 건조되었다면 물감을 닦아내는 것이 어려우니, 밑색이 마르기 전에 해야 하는 것들을 체크하면서 그려 나갑니다.

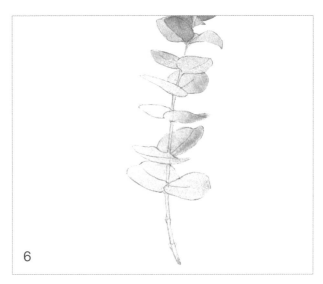

6

아래쪽 잎과 줄기를 칠합니다. 1번 과정에서 조색한 색으로 남은 부분을 모두 칠합니다.

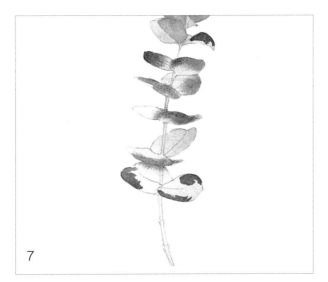

7

밑색이 마르기 전에 조색한 색만 묻혀서 각 잎의 어두운 부분을 진하게 칠합니다.

8

진하게 칠한 색이 밑색에 자연스럽게 번지도록 살살 퍼뜨립니다. 이때도 밝아야 하는 부분은 칠하지 않도록 주의하고, 가장 아래쪽의 잎에는 잎맥 부분을 띄우고 칠합니다.

9

밑색이 다 말랐다면 음영을 표현해서 잎을 한 장씩 분리합니다. 비리디언과 인디고를 섞어 조색한 다음, 잎이 겹치는 어두운 부분과 잎맥 근처를 칠합니다.

| 비리디언 : 인디고 = 4 : 6

10

잎맥의 양옆을 어둡게 칠하면 밑색이 자연스럽게 드러나 잎맥이 살아납니다. 또한 잎과 잎이 겹치는 부분 역시 살짝 띄고 칠하면 잎의 모양이 분명해집니다. 각각의 잎들이 어둡고 밝은 부분을 모두 담고 있도록 하나하나 섬세하게 표현합니다.

11

같은 방법으로 반복해서 채색해 잎을 구분합니다.

12

빛의 방향에 따라 잎맥을 중심으로 명암이 분명하게 차이 나는 잎은 어두운 부분을 더 진하게 표현합니다.

13

잎의 어두운 부분과 잎맥 근처는 진하게 칠하고 나머지 부분은 밑색이 보이도록 칠해, 한 장의 잎 안에서 명암을 잘 분배해 채색합니다.

14

비리디언과 인디고를 섞어 조색한 다음, 2호 붓으로 잎의 가장 진한 부분을 칠합니다.

비리디언 : 인디고 = 5 : 5

15

물기를 깨끗이 닦은 6호 붓으로 붓 자국이 남지 않도록 물감을 펴줍니다. 줄기 뒤쪽의 잎을 칠할 때는 잎 색이 줄기를 침범하지 않도록 조심합니다.

16

14번 과정에서 조색한 색으로 잎과 잎의 경계를 분명하게 나눠 분리합니다.

17

같은 방법을 반복해 모든 잎에 음영을 넣어줍니다.

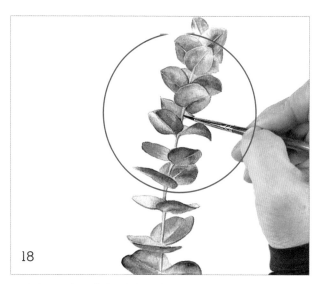

18

줄기에도 음영을 넣어줍니다. 14번 과정에서 조색한 색을 2호 붓끝에 묻히고, 빛이 왼쪽에서 들어오니 줄기의 오른쪽에 가늘게 음영을 넣어 입체감을 살립니다.

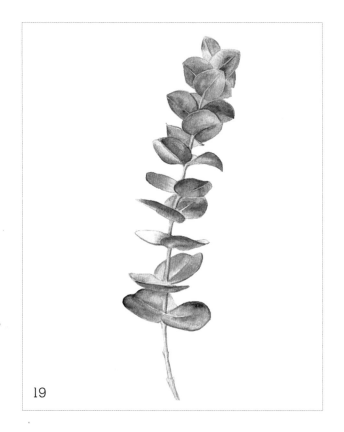

19

마지막으로 그림을 전체적으로 보면서 조금 더 보완하고 마무리하면 완성입니다.

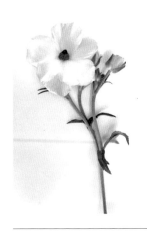

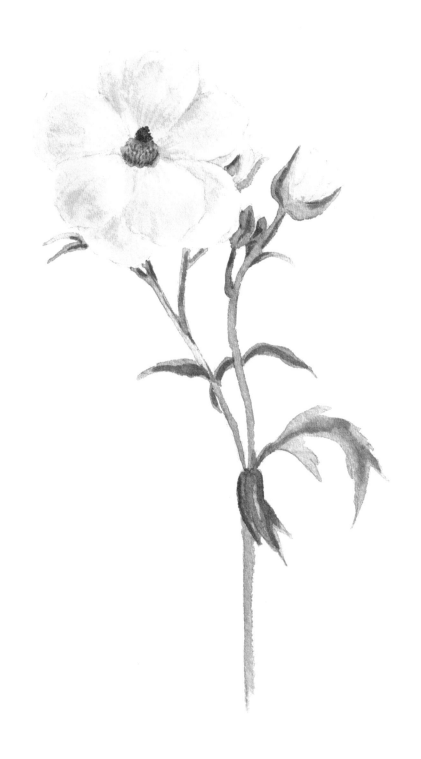

라넌큘러스
버터플라이

레몬 옐로우 *Lemon yellow*

그리니쉬 옐로우 *Greenish yellow*

로 엄버 *Raw umber*

번트 엄버 *Burnt umber*

반다이크 브라운 *Vandyke brown*

옐로우 라이트 *Yellow light*

샙 그린 *Sap green*

울트라마린 *Ultramarine*

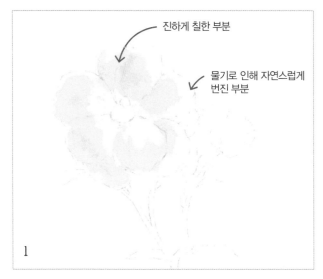

진하게 칠한 부분

물기로 인해 자연스럽게
번진 부분

1

6호 붓으로 꽃잎에 전체적으로 물을 칠하고 물기를 닦은 2호 붓에
레몬 옐로우를 진하게 묻혀 꽃의 진한 부분을 칠합니다.

Tip 물기가 마르기 전에 꽃잎을 칠해 색이 자연스럽게 번지도록 해줍니다.

2

2호 붓끝에 그리니쉬 옐로우를 살짝 묻혀 꽃잎의 물기가 마르기 전
에 꽃잎 사이사이의 음영과 결을 표현합니다.

3

로 엄버로 수술의 아랫부분에 밑색을 칠합니다.

4

수술의 윗부분은 번트 엄버로 칠합니다. 그다음 붓끝에 반다이크 브
라운을 묻혀 수술 위쪽에 톡톡 찍어(점묘법) 자연스러운 수술을 표
현합니다.

5

뒤쪽의 꽃봉오리를 칠합니다. 먼저 레몬 옐로우로 꽃봉오리를 칠하고 물기가 마르기 전에 옐로우 라이트로 조금 어두운 아랫부분을 칠합니다.

6

꽃이 마르는 동안 샙 그린과 울트라마린을 섞어 조색하고 물을 더해, 꽃받침과 줄기를 칠합니다.

샙 그린 : 울트라마린 = 7 : 3
조색한 색 : 물 = 5 : 5

7

같은 색으로 줄기와 잎을 전체적으로 빠르게 칠합니다.

8

6번 과정의 색보다 울트라마린의 비율을 더 높여 조색한 다음, 2호 붓에 묻혀 꽃받침과 줄기에 음영을 넣습니다.

샙그린 : 울트라마린 = 5 : 5

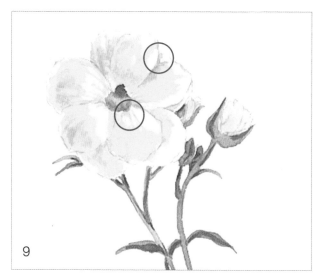

9

2호 붓끝에 그리니쉬 옐로우를 묻혀 꽃잎의 음영을 더 강하게 표현합니다. 명암의 대비를 강하게 주면 이 꽃의 특징인 '잎의 반짝이는 느낌'을 살릴 수 있습니다.

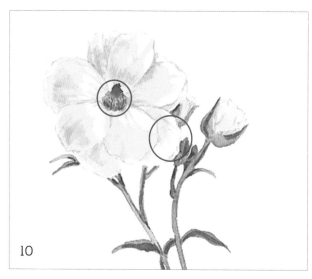

10

수술의 밑색이 말랐다면 물기를 닦은 2호 붓에 반다이크 브라운을 진하게 묻혀 수술의 방향대로 점을 찍어 더 디테일하게 표현합니다. 그리니쉬 옐로우로 꽃잎의 결도 한 번 더 그립니다.

11

마지막으로 그림을 전체적으로 보면서 부족한 부분을 조금 더 보완하고 마무리하면 완성입니다.

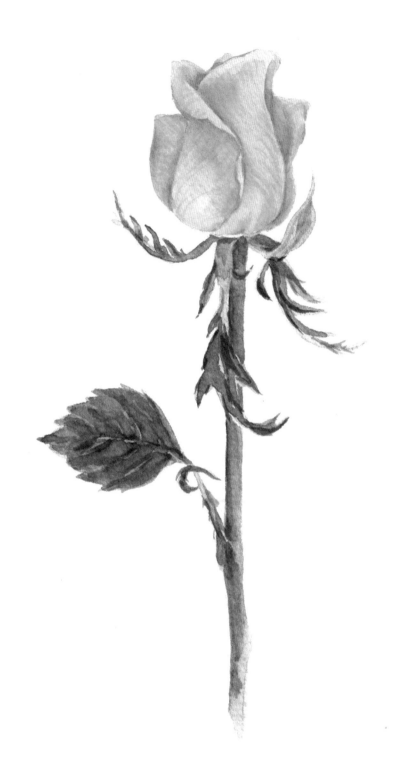

장
미

퍼머넌트 로즈 *Permanent rose*

오페라 *Opera*

샙 그린 *Sap green*

인디고 *Indigo*

1

퍼머넌트 로즈와 오페라를 섞어 조색하고 물을 더해, 장미 꽃잎 전체에 밑색을 칠합니다. 이때 붓을 세워 테두리를 잘 살려가며 칠하고, 장미의 가장 밝은 부분은 물기를 닦은 6호 붓으로 눌러서 색을 닦아냅니다.

> 퍼머넌트 로즈 : 오페라 = 7 : 3
> 조색한 색 : 물 = 5 : 5

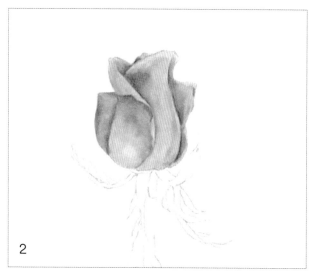

2

물기를 닦은 2호 붓에 퍼머넌트 로즈를 묻혀 꽃잎이 겹치는 어두운 부분을 칠합니다.

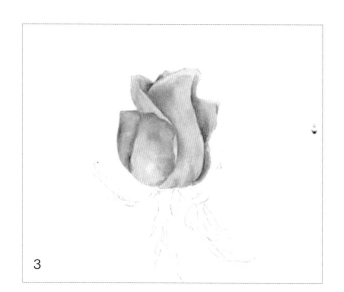
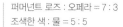

3

꽃잎의 명암을 잘 관찰하며 어두운 부분에 색을 더 올려 꽃잎이 각각 분리되도록 합니다.

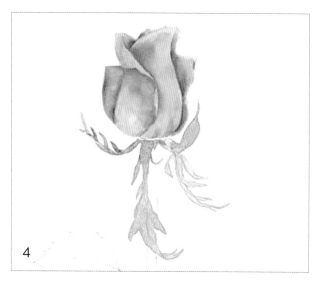

4

꽃받침과 잎을 채색합니다. 샙 그린과 인디고를 섞어 조색하고 물을 더해 밑색을 칠합니다.

Tip 꽃받침과 잎을 칠할 때는 톱니 모양의 장미 잎 특징을 살려 끝부분을 날카롭게 표현합니다.

> 샙 그린 : 인디고 = 7 : 3
> 조색한 색 : 물 = 5 : 5

5

밑색이 마르기 전에 4번 과정의 색보다 인디고의 비율을 더 높여 조
색하고, 어두운 부분을 칠해 자연스럽게 번지게 합니다.

| 샙 그린 : 인디고 = 5 : 5

6

줄기를 칠합니다. 4번 과정에서 조색한 색으로 밑색을 칠하고, 물감
이 마르기 전에 인디고로 음영을 표현합니다.

| 샙 그린 : 인디고 = 7 : 3
| 조색한 색 : 물 = 5 : 5

7

잎맥을 표현합니다. 잎맥은 진하지 않게 표현해야 자연스러우므로
조색한 색에 물을 더해 연하게 그립니다.

8

잎맥을 칠한 붓에 인디고를 살짝 더 묻혀 잎과 줄기의 음영을 한 번
더 강조하여 완성도를 높입니다.

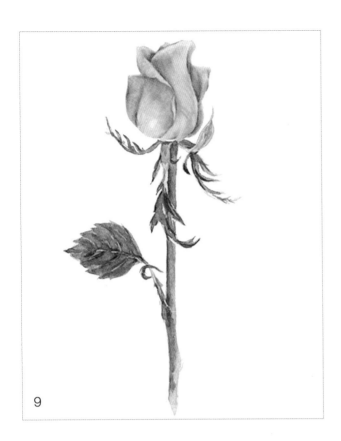

9

장미의 잎은 꽤 진한 색이므로 샙 그린과 인디고의 비율을 달리하여 조색한 다음, 잎을 덧칠하여 잎맥을 다듬습니다. 마지막으로 그림을 전체적으로 보면서 부족한 부분을 조금 더 보완하고 마무리하면 완성입니다.

| 샙 그린 : 인디고 = 3 : 7

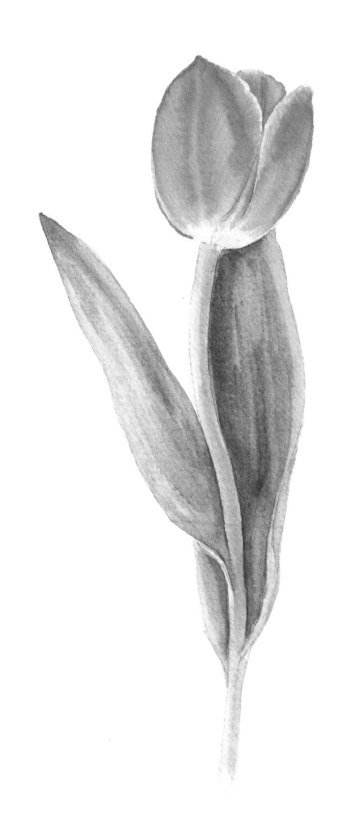

튤
립

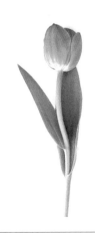

옐로우 딥 *Yellow deep*

버밀리언 휴 *Vermilion hue*

퍼머넌트 로즈 *Permanent rose*

샙 그린 *Sap green*

올리브 그린 *Olive green*

울트라마린 *Ultramarine*

1

튤립의 꽃잎에 한 장씩 물을 칠한 다음, 꽃잎의 가장자리를 옐로우 딥으로 가볍게 채색합니다.

Tip 튤립에 물을 칠할 때는, 꽃잎을 한 장 한 장 따로 칠합니다. 이때 가장 크게 보이는 앞쪽과 옆쪽 잎만 칠하도록 합니다.

2

물이 마르기 전에 버밀리언 휴를 채색합니다. 이때 1번 과정에서 칠한 노란색 부분을 침범하지 않도록 주의하며 칠합니다.

3

비어있는 부분에 퍼머넌트 로즈를 칠해 색들이 서로 자연스럽게 섞이도록 합니다.

4

깨끗이 닦은 붓으로 꽃잎의 색이 꽃 아랫부분으로 번지게 살살 펼칩니다. 그다음 샙 그린을 연하게 묻혀 줄기와 연결되는 꽃의 아랫부분을 칠합니다.

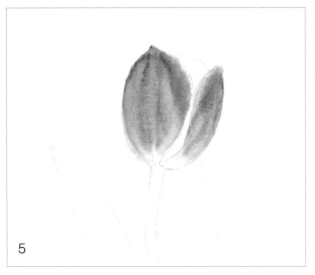

5

종이에 물기가 조금씩 마르기 시작하면 버밀리언 휴와 퍼머넌트 로즈로 꽃잎의 진한 부분을 강조합니다. 두 색을 섞지 않고 각각의 색으로 터치를 넣습니다.

Tip 종이에 물기가 마르면 똑같은 농도의 물감을 칠해도 색이 훨씬 선명하고 진하게 표현됩니다.

6

큰 꽃잎 사이로 보이는 뒤쪽 꽃잎을 채색합니다. 뒤쪽 꽃잎에 물을 살짝 칠한 후, 버밀리언 휴를 연하게 채색합니다. 그다음 종이의 물기가 조금 마르면 진하게 음영을 넣어 포인트를 줍니다.

7

줄기를 채색합니다. 올리브 그린과 울트라마린을 섞어 조색하고 물을 더해 줄기에 밑색을 칠합니다. 그다음 물감이 마르기 전에 줄기 오른쪽을 한 번 더 칠해 음영을 표현합니다.

올리브 그린 : 울트라마린 = 7 : 3
조색한 색 : 물 = 5 : 5

8

왼쪽 잎을 채색합니다. 7번 과정의 색보다 울트라마린의 비율을 더 높여 조색한 다음 물을 섞어 밑색을 칠하고, 물감이 조금 마르면 잎의 결을 살려 한 번 더 칠합니다.

올리브 그린 : 울트라마린 = 5 : 5
조색한 색 : 물 = 5 : 5

9

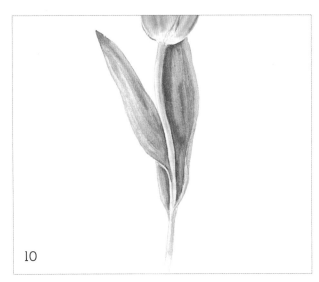

10

잎에 칠한 물감이 완전히 마르기 전에 8번 과정의 색보다 울트라마린의 비율을 더 높여 조색한 다음, 줄기와 맞닿은 부분에 음영을 강조하여 표현합니다.

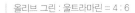

| 올리브 그린 : 울트라마린 = 4 : 6

오른쪽 잎은 9번 과정에서 만든 색을 사용해 채색합니다. 줄기 옆의 진한 부분을 먼저 칠하고 그다음 전체적으로 자연스럽게 색이 퍼지도록 칠합니다.

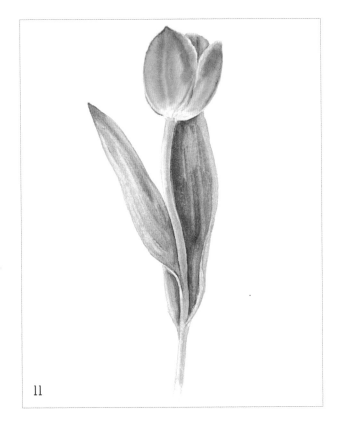

11

물감이 마르기 전에 음영과 잎의 결을 더 넣고, 마지막으로 그림을 전체적으로 보면서 보완하고 마무리하면 완성입니다.

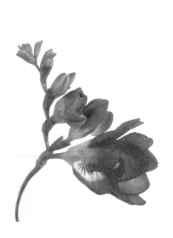

프
리
지
아

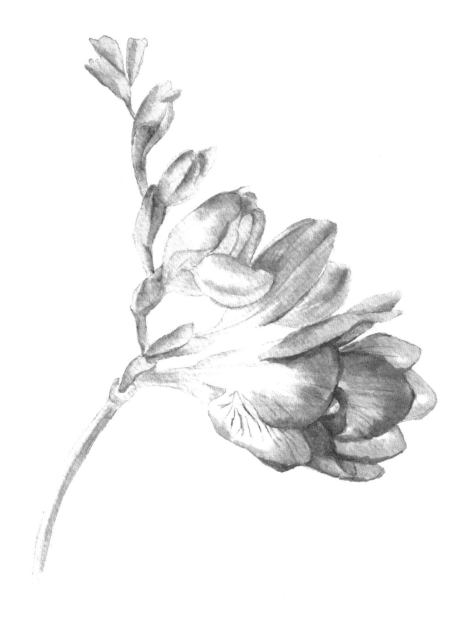

레몬 옐로우 *Lemon yellow*

퍼머넌트 바이올렛 *Permanent violet*

오페라 *Opera*

샙 그린 *Sap green*

1

2

가장 앞에 있는 꽃부터 채색합니다. 먼저 꽃잎에 물을 칠한 다음, 2호 붓에 레몬 옐로우를 살짝 묻혀 줄기와 가까운 쪽 노란 부분을 칠해 자연스럽게 번지게 합니다.

Tip 물을 먼저 칠할 때는 종이 표면에 물이 고이지 않도록 잘 스며들게 펴 바릅니다. 물이 너무 많이 발라졌을 경우 물기를 제거한 붓으로 눌러 여분의 물을 스며들게 합니다.

퍼머넌트 바이올렛과 오페라를 섞어 조색한 다음 꽃잎의 가장자리를 칠합니다. 전체적으로 다 칠하지 않아도 앞서 칠한 물기 때문에 색이 자연스럽게 번집니다.

퍼머넌트 바이올렛 : 오페라 = 6 : 4

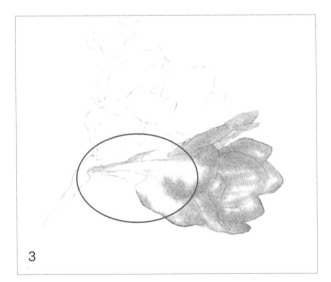

3

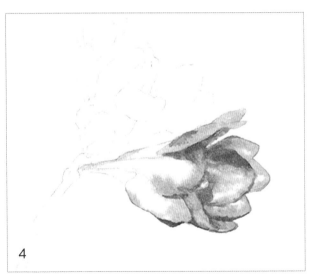

4

2번 과정에서 칠한 보라색 물감을 살살 펴면서 자연스럽게 색이 번지도록 합니다. 이때 꽃잎의 하얀 부분은 남겨두면서 칠합니다. 그다음 물기가 마르기 전에 꽃의 아래쪽을 샙 그린으로 연하게 칠해 번지게 합니다.

Tip 샙 그린에 퍼머넌트 바이올렛을 살짝 섞어 칠하면 샙 그린의 채도가 낮아져 훨씬 더 자연스러운 색감을 만들 수 있습니다.

꽃이 다 마르면 2번 과정에서 조색한 색으로 꽃잎의 음영을 묘사하며 칠합니다.

Tip 같은 색이라도 종이에 물기가 마른 다음 칠하면 색이 훨씬 더 선명하고 진하게 표현됩니다.

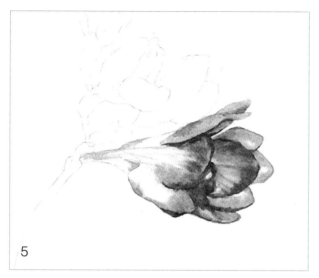

5

꽃잎의 결을 생각하며 꽃잎에서 줄기 쪽으로 연하게 결을 그리고,
꽃잎 사이사이에 진하게 음영을 칠해 꽃잎을 각 장으로 분리합니다.

Tip 꽃잎의 결은 최대한 연하고 가늘게 표현하도록 합니다.

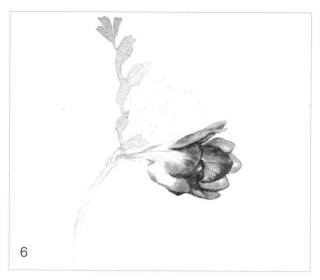

6

줄기와 작은 꽃봉오리를 채색합니다. 샙 그린과 퍼머넌트 바이올렛
을 섞어 조색하고 물을 더해 전체적으로 밑색을 칠합니다.

샙 그린 : 퍼머넌트 바이올렛 = 9 : 1
조색한 색 : 물 = 5 : 5

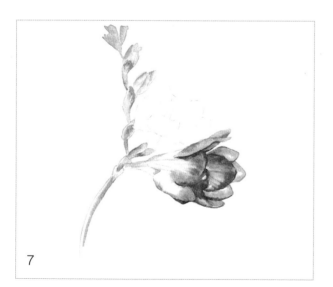

7

6번 과정의 색보다 퍼머넌트 바이올렛의 비율을 더 높여 조색한 다
음 줄기와 작은 꽃봉오리의 음영을 표현합니다.

샙 그린 : 퍼머넌트 바이올렛 = 7 : 3

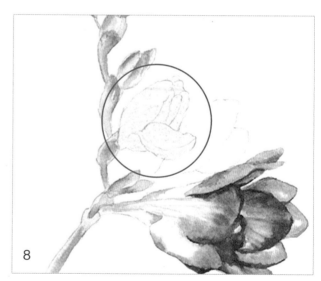

8

큰 꽃봉오리를 채색합니다. 앞쪽에 있는 꽃봉오리에 6번 과정에서
조색한 색으로 밑색을 칠합니다.

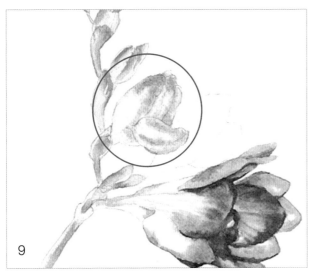

9

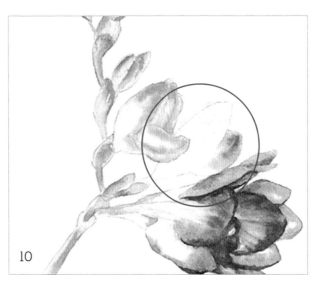

10

밑색이 마르기 전에 2호 붓에 퍼머넌트 바이올렛을 살짝 묻혀 꽃봉
오리의 꽃잎 가장자리를 칠합니다. 이때 꽃잎의 결을 살려서 칠하도
록 합니다.

뒤쪽의 꽃봉오리도 같은 방법으로 밑색을 칠하고 물기가 마르기 전
에 퍼머넌트 바이올렛을 칠합니다.

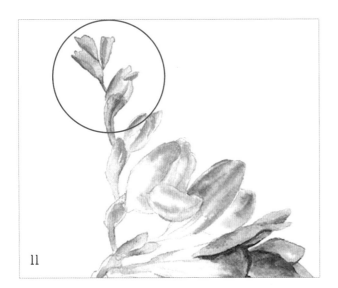

11

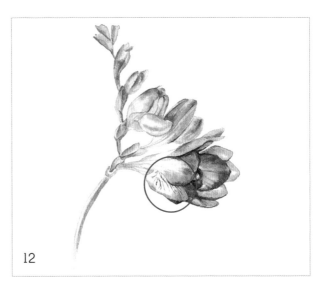

12

앞서 칠한 꽃봉오리가 마르는 동안 샙 그린과 퍼머넌트 바이올렛을
조색해 위쪽의 작은 꽃봉오리에 음영을 표현하여 입체감을 살립니다.

| 샙 그린 : 퍼머넌트 바이올렛 = 5 : 5

그림을 전체적으로 보면서 음영을 더 분명하게 표현해야 하는 부분
을 강조합니다. 마지막으로 11번 과정의 색보다 퍼머넌트 바이올렛
의 비율을 더 높여 조색한 다음, 2호 붓에 묻히고 붓끝으로 꽃잎의
결무늬를 그리면 완성입니다.

| 샙 그린 : 퍼머넌트 바이올렛 = 2 : 8

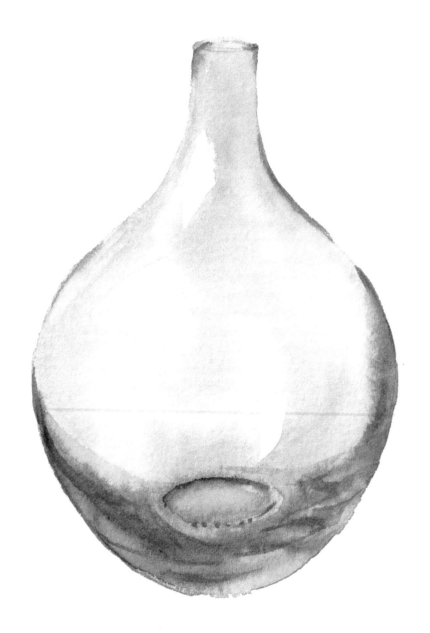

청록 유리병

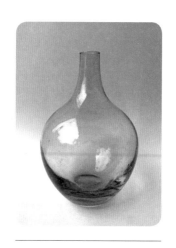

비리디언 휴 *Viridian hue*

인디고 *Indigo*

1

비리디언 휴와 물을 섞어 6호 붓으로 유리병의 밑색을 칠합니다. 이
때 유리병의 가장 밝은 곳은 칠하지 않습니다.

│ 비리디언 휴 : 물 = 4 : 6

2

밑색이 마르기 전에 물을 섞지 않은 비리디언 휴로 어두운 부분을
채색합니다.

3

종이가 완전히 마르기 전(살짝 촉촉한 상태)에 비리디언 휴와 인디
고를 섞어 조색한 다음 가장 어두운 부분을 과감하게 칠합니다.

│ 비리디언 휴 : 인디고 = 2 : 8

4

사진을 참고해 유리병 밑바닥의 무늬를 보이는 대로 그리고 완전히
말립니다. 종이가 다 마르면 2호 붓에 인디고를 묻혀 병의 입구와 바
닥 등 디테일이 더 필요한 부분을 묘사하면 완성입니다.

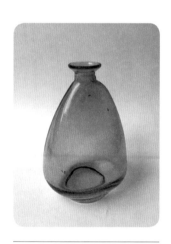

초록 유리병

후커스 그린 *Hooker's green*

인디고 *Indigo*

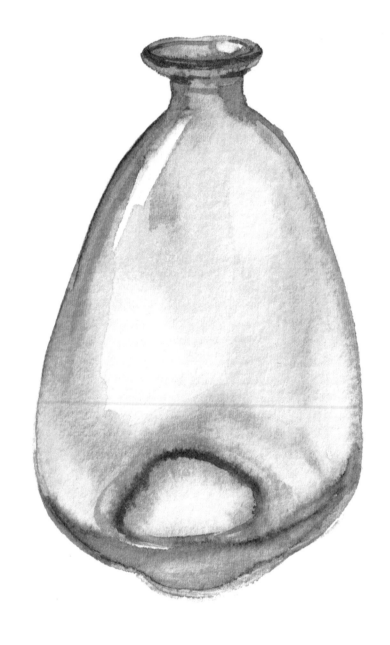

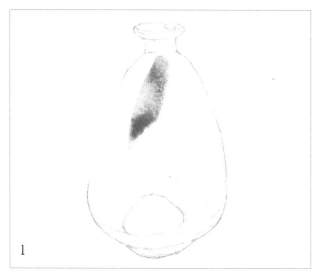

1

후커스 그린에 물을 섞어 6호 붓으로 유리병의 밑색을 칠합니다. 유리병의 가장 밝은 부분을 제외하고 전체적으로 채색합니다.

| 후커스 그린 : 물 = 5 : 5

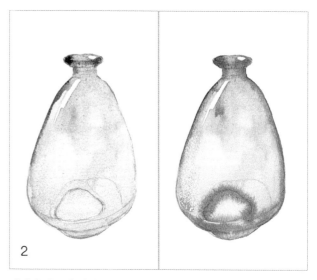

2

밑색이 마르기 전에 후커스 그린과 인디고를 섞어 조색한 다음, 유리병의 입구와 가장자리를 진하게 칠합니다. 사진을 보면서 유리병의 어두운 부분에 음영을 넣습니다.

| 후커스 그린 : 인디고 = 2 : 8

3

앞서 칠한 색이 거의 말라갈 때쯤, 물기를 닦은 2호 붓에 인디고를 살짝 묻혀 가장 진한 부분을 칠합니다.

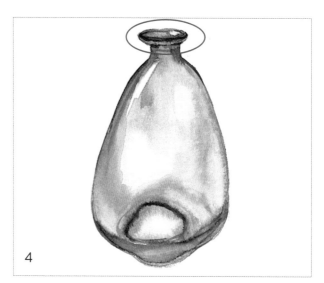

4

유리병의 입구와 바닥 등 디테일을 살려야 할 부분을 묘사합니다. 그림이 다 마르고 나면 전체적으로 보면서 칠할 때보다 색이 흐려진 부분을 보완하면 완성입니다.

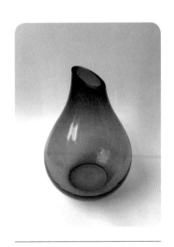

자주 유리병

로즈 매더 *Rose madder*

퍼머넌트 바이올렛 *Permanent violet*

인디고 *Indigo*

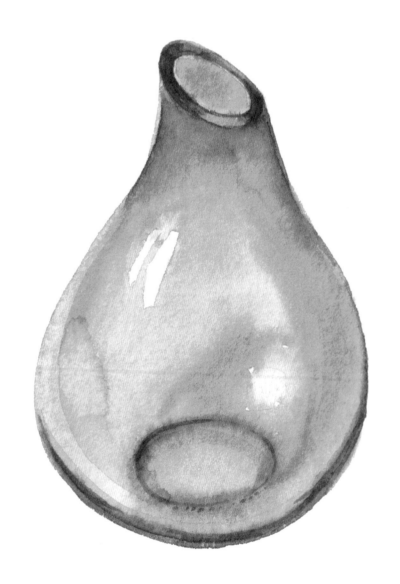

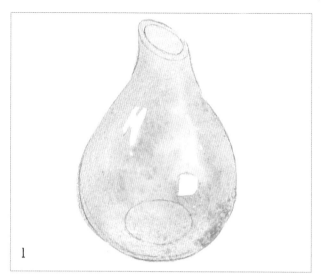

1

로즈 매더와 퍼머넌트 바이올렛을 섞어 조색하고 물을 더해, 6호 붓으로 유리병의 밑색을 칠합니다. 유리병의 가장 밝은 부분을 제외하고 전체적으로 채색합니다.

로즈 매더 : 퍼머넌트 바이올렛 = 6 : 4
조색한 색 : 물 = 5 : 5

2

밑색이 마르기 전에 물기를 닦은 2호 붓에 1번 과정에서 조색한 색만 묻혀 유리병의 입구와 가장자리, 바닥과 같이 진하게 표현해야 할 부분에 과감하게 음영을 넣습니다. 그다음 유리병의 전체적인 톤을 보면서 진하게 칠한 부분의 색을 자연스럽게 퍼뜨립니다. 앞서 칠하지 않은 가장 밝은 부분은 물기를 닦은 2호 붓으로 테두리를 부드럽게 풀어줍니다.

3

밑색이 어느 정도 말랐다면 음영을 더 넣어야 하는 부분을 찾아 채색합니다. 조색한 색을 먼저 칠하고 물기를 닦은 붓으로 경계선을 자연스럽게 번지게 합니다. 이때 유리병 입구의 디테일도 묘사합니다.

4

로즈 매더와 퍼머넌트 바이올렛, 인디고를 섞어 조색한 다음, 유리병의 입구와 바닥 디테일을 묘사합니다. 그림을 전체적으로 보면서 가장 어두운 곳을 한 번 더 칠해 명암 대비를 강조하면 완성입니다.

로즈 매더 : 퍼머넌트 바이올렛 : 인디고 = 3 : 3 : 4

연 두 유 리 병

올리브 그린 *Olive green*

인디고 *Indigo*

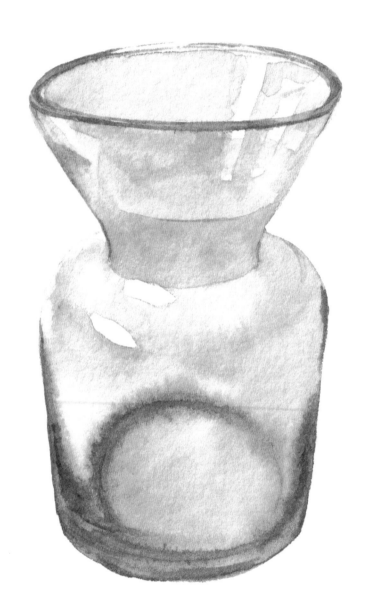

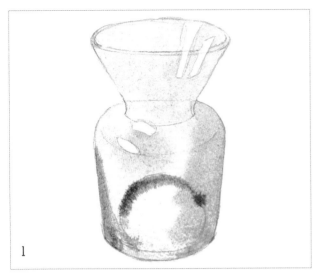

1

올리브 그린에 물을 섞어 6호 붓으로 유리병의 밑색을 칠합니다. 유리병의 가장 밝은 부분을 제외하고 전체적으로 채색합니다. 그다음 밑색이 마르기 전에 올리브 그린과 인디고를 조색해 유리병의 아래쪽에 음영을 넣습니다.

| 올리브 그린 : 물 = 5 : 5
| 올리브 그린 : 인디고 = 7 : 3

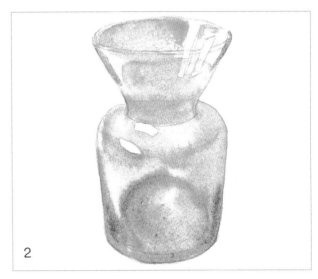

2

밑색이 마르기 전에 전체적으로 음영을 넣습니다. 명암이 잘 배치되어 있는지 사진을 확인하며 채색합니다.

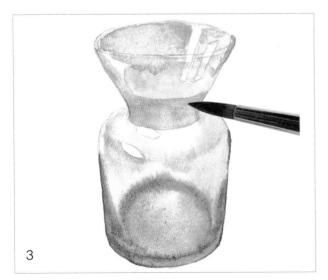

3

유리병 바닥의 어두운 부분과 목 부분의 불투명한 특징을 살려 채색합니다.

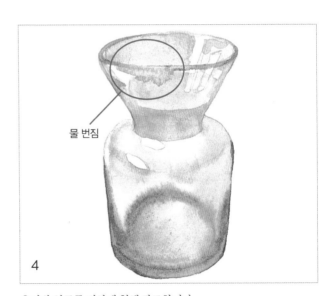

물 번짐

4

유리병 입구를 진하게 칠해 강조합니다.

Tip 채색하다 물 번짐이 생긴 경우, 수정하려고 계속 다시 칠하다 보면 오히려 더 많이 번지게 됩니다. 물 번짐이 생겼다면 자연스럽게 말린 다음 수정하도록 합니다(완성 작품 참고).

5

그림이 다 마르면 색이 조금 옅어진 것을 확인할 수 있습니다. 물기를 닦은 붓에 조색한 색을 살짝 묻혀 유리병의 입구와 바닥의 어두운 부분을 한 번 더 진하게 채색합니다.

6

그림이 다 마르면 4번 과정에서 생긴 물 번짐 부분을 수정합니다. 깨끗하게 닦은 6호 붓으로 얼룩진 부분을 살살 문지르면 색이 번지면서 얼룩이 연하게 지워지는데 그때 깨끗한 티슈로 가만히 눌러 닦아 냅니다. 이때 주변의 색과 경계가 생기지 않도록 물기를 최대한 닦은 붓으로 살살 펴는 게 중요하고, 그림이 다 마르면 진하게 강조해야 할 유리병의 입구를 선명하게 묘사하면 완성입니다.

Tip 얼룩을 완전히 없앤다기보다는 주변의 강한 색으로 시선을 모아 눈에 잘 띄지 않게 하는 방법입니다. 수채화는 수정이 안 된다는 생각 때문에 너무 경직되는 경우가 있는데 이러한 방법들로 약간의 수정은 가능합니다.

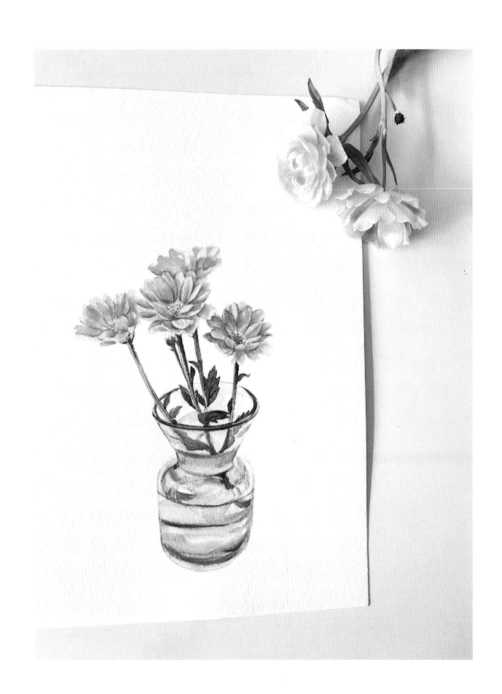

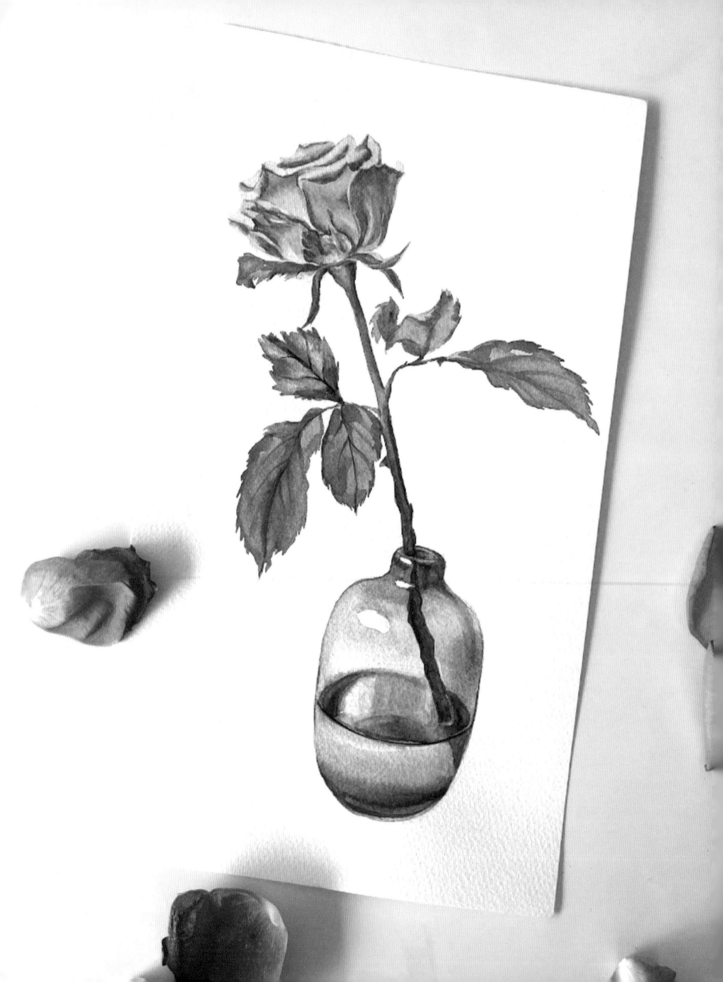

수채화 일러스트를 경험하다.

투명 유리병 ①
유칼립투스 폴리안과

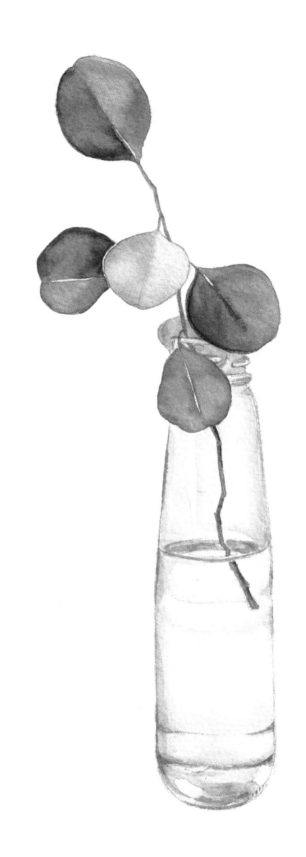

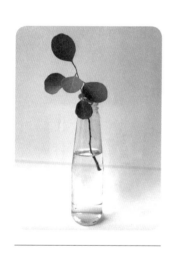

레몬 옐로우 *Lemon yellow*

인디고 *Indigo*

라이트 레드 *Light red*

반다이크 브라운 *Vandyke brown*

비리디언 휴 *Viridian hue*

1

레몬 옐로우와 인디고를 섞어 조색하고 물을 더해, 6호 붓으로 가장 밝은 잎에 밑색을 칠합니다.

> 레몬 옐로우 : 인디고 = 4 : 6
> 조색한 색 : 물 = 5 : 5

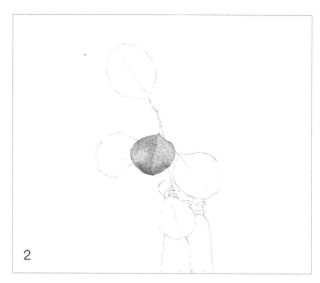

2

1번 과정에서 조색한 색에 물을 조금만 섞은 다음, 잎의 가운데 잎맥과 잎의 시작, 끝부분에 살짝 찍어 색이 자연스럽게 번지면서 그러데이션이 되도록 합니다.

> 레몬 옐로우 : 인디고 = 4 : 6
> 조색한 색 : 물 = 7 : 3

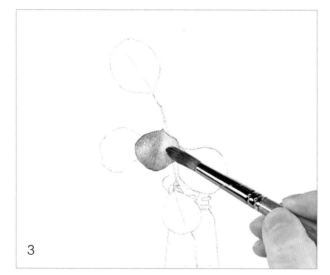

3

잎의 오른쪽을 더 환하게 표현하고 싶다면 물기를 깨끗이 닦은 6호 붓으로 잎의 오른쪽을 눌러 찍어내듯 물감을 덜어냅니다. 이렇게 하면 물감을 덜어낸 부분이 밝아져 잎에 입체감이 생깁니다.

Tip 밑색이 마르지 않았을 경우에만 가능합니다.

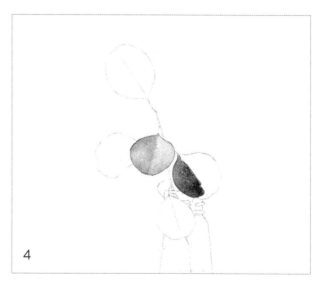

4

조금 더 어두운 톤의 잎을 채색합니다. 2번 과정의 색으로 잎의 반쪽을 먼저 칠합니다.

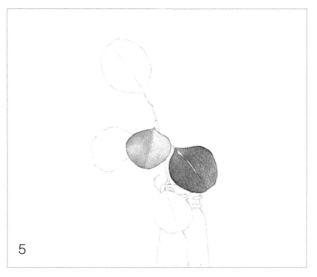

5

잎의 가운데를 0.5mm 정도 띄운 다음 반대쪽을 칠해 잎맥을 표현합니다.

Tip 잎맥은 아래에서 위까지 전부 같은 간격으로 표현하기보다는, 줄기와 맞닿는 부분은 살짝 넓고 위로 갈수록 조금씩 좁아지는 느낌으로 표현하는 것이 훨씬 더 자연스럽습니다.

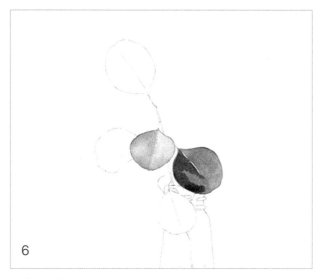

6

인디고의 비율을 더 높여 조색한 뒤 잎의 왼쪽에 음영을 넣습니다.

| 레몬 옐로우 : 인디고 = 2 : 8

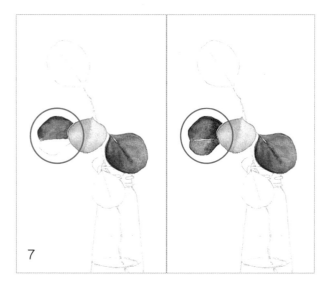

7

4번~6번 과정을 참고해 동일한 방법으로 채색합니다. 첫 번째 칠한 잎과 겹치는 부분은 색이 섞이지 않도록 살짝 띄어 칠하고, 경계 부분에 음영을 더 주어 그림자를 표현합니다.

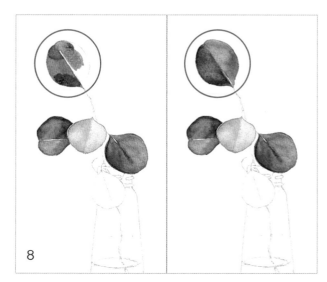

8

앞서 칠한 잎과 동일한 방법으로 채색합니다. 가운데 잎맥은 띄고 칠한 다음, 잎의 왼쪽에 음영을 더 주어 잎 한 장에서도 명암의 변화가 잘 보이도록 표현합니다.

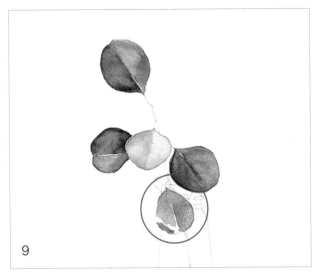

9

가장 아래쪽에 있는 잎을 채색합니다. 이 잎은 끝부분이 빨갛게 물들어 있으므로, 1번 과정에서 조색한 색으로 밑색을 칠하고 잎끝의 붉게 물든 부분은 라이트 레드로 칠합니다. 그다음 물감이 마르기 전에 1번 과정의 색으로 한 번 더 칠해 서로 자연스럽게 번지게 만듭니다.

10

병 위쪽의 줄기를 채색합니다. 반다이크 브라운에 물을 섞어 줄기를 칠합니다.

| 반다이크 브라운 : 물 = 5 : 5

11

병 뒤에 보이는 마지막 잎을 채색합니다. 1번 과정에서 조색한 색으로 연하게 밑색을 칠하되 병 입구의 굴곡 부분은 칠하지 않고 비워 둡니다.

12

유리병을 채색합니다. 비리디언 휴와 인디고를 섞어 조색하고 물을 더해, 유리병의 가장 밝은 부분을 제외하고 밑색을 칠합니다.

Tip 유리병은 투명하지만 약간 푸른빛을 띠고 있어서 비리디언 휴와 인디고를 조색해 표현합니다.

| 비리디언 휴 : 인디고 = 7 : 3
| 조색한 색 : 물 = 5 : 5

13

밑색이 마르기 전에 병의 어두운 부분을 한 번 더 진하게 칠하면서 밑색과 자연스럽게 번지도록 합니다.

Tip 유리병의 가장 밝은 영역은 칠하지 않도록 조심합니다.

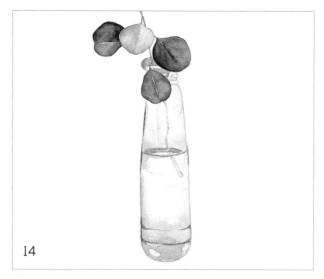

14

인디고의 비율을 더 높여 조색한 다음 물기를 닦은 2호 붓으로 좀 더 진하게 표현되어야 하는 병의 옆면과 유리병 속 물의 표면, 바닥 등을 그립니다.

| 비리디언 휴 : 인디고 = 4 : 6

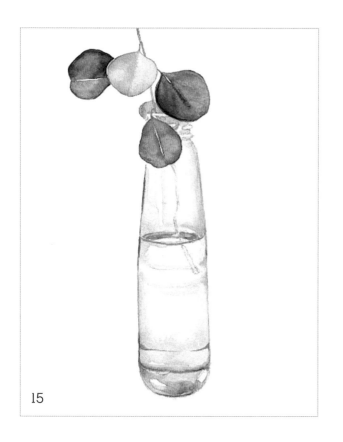

15

유리병의 밑색이 완전히 마르면 색이 조금 흐려진 것을 확인할 수 있습니다. 이때 14번 과정의 색보다 인디고의 비율을 더 높여 조색한 다음 선명하게 표현되어야 하는 부분을 2호 붓으로 한 번 더 강조합니다.

Tip 수채화는 물로 물감을 희석하여 그리는 그림이기 때문에 그릴 때 칠하던 색이 건조 후 흐려지는 것을 확인할 수 있습니다. 물과 물감의 배합 농도에 따른 색의 차이, 건조 후 색의 변화 등은 브랜드별 물감 성분의 차이로 인해 달라질 수 있으므로 많이 그려보면서 경험을 쌓아야 알 수 있는 부분입니다. 우선은 그림을 그릴 때 발색지에 칠하고자 하는 색을 칠하고 건조된 후의 색을 확인하는 습관을 들이는 것이 좋습니다.

| 비리디언 휴 : 인디고 = 2 : 8

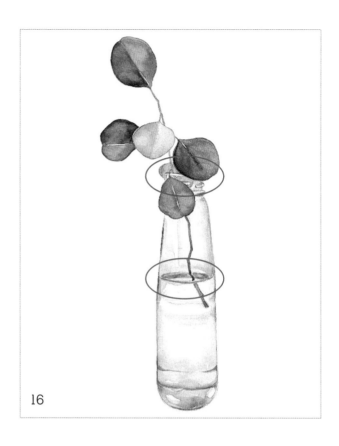

병 속의 줄기를 채색합니다. 반다이크 브라운에 물을 섞어 수면에 끊어져 보이는 부분을 잘 살피면서 줄기를 칠합니다. 그다음 비리디언 휴와 인디고를 조색해 병 입구의 디테일을 묘사합니다.

| 반다이크 브라운 : 물 = 5 : 5
| 비리디언 휴 : 인디고 = 3 : 7

16

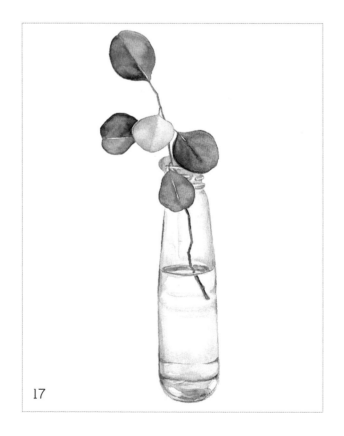

마지막으로 반다이크 브라운에 물을 조금만 섞어 줄기에 음영을 넣고, 그림을 전체적으로 보면서 마무리하면 완성입니다.

| 반다이크 브라운 : 물 = 8 : 2

17

투명 유리병 ②
유칼립투스 폴리안과

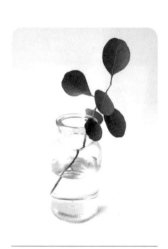

샙 그린 *Sap green*

울트라마린 *Ultramarine*

반다이크 브라운 *Vandyke brown*

인디고 *Indigo*

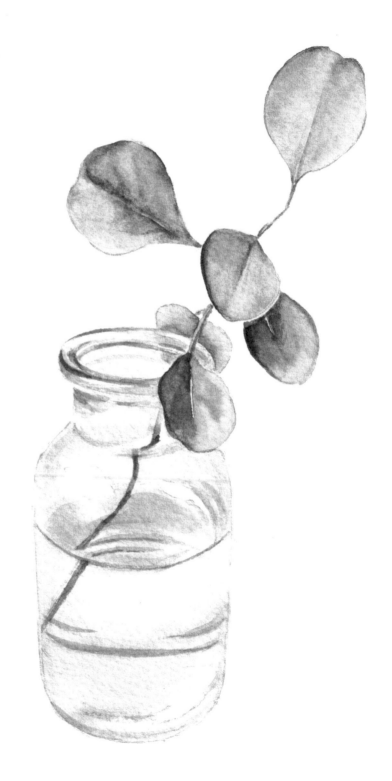

1

샙 그린과 울트라마린을 섞어 조색하고 물을 더해, 6호 붓으로 가장
밝은 잎에 밑색을 칠합니다.

| 샙 그린 : 울트라마린 = 7 : 3
| 조색한 색 : 물 = 5 : 5

2

잎의 물기가 마르기 전에 울트라마린의 비율을 더 높여 조색한 다음
2호 붓에 묻히고, 잎의 왼쪽 가장자리에 칠해 번지게 합니다.

| 샙 그린 : 울트라마린 = 3 : 7

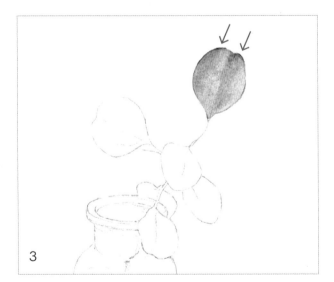

3

잎의 왼쪽 가장자리뿐 아니라 잎맥을 중심으로 오른쪽에도 마찬가
지로 밑색이 마르기 전에 진한 색을 칠하고 밑색과 자연스럽게 번지
게 합니다.

Tip 만약 밝게 표현되어야 하는 부분까지 진한 색으로 칠해졌다면 깨끗이 닦
　　은 6호 붓으로 누르면서 물감을 닦아냅니다.

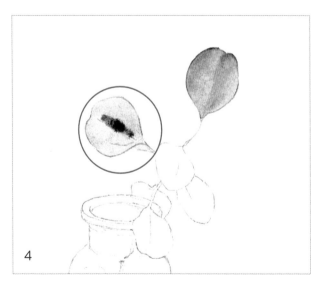

4

두 번째 잎도 1번~3번 과정과 같은 방법으로 칠합니다. 사진을 보면
가운데 잎맥을 중심으로 오른쪽이 어둡게 보이니, 밑색이 마르기 전
에 가운데를 중심으로 오른쪽에 음영을 진하게 표현합니다.

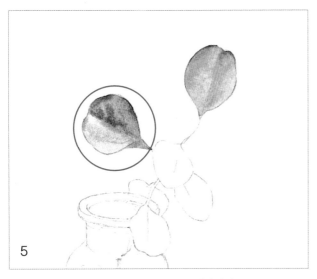

5

명암을 활용해 가로 잎맥도 자연스럽게 표현합니다.

Tip 유칼립투스 폴리안은 잎맥이 두드러지는 식물은 아니므로 가로 잎맥은
생략해도 좋습니다.

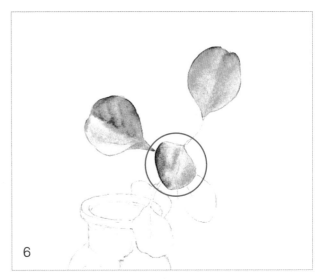

6

동일한 방법으로 세 번째 잎도 채색합니다.

7

이번에는 어두운 잎을 채색하겠습니다. 2번 과정에서 조색한 색을
2호 붓에 묻히고, 잎의 가장자리에 진하게 칠합니다.

Tip 밑색(물)을 칠하고 진한 색을 칠해서 음영을 표현했던 앞의 방법과는 반
대로, 진한 색을 먼저 칠하고 그 색을 퍼뜨려 번지게 하는 방법입니다.
이번 방법은 잎의 색을 더 진하게 표현할 때 쓰는 방법인데 진하게 칠한
부분이 마르기 전에 서둘러 색을 퍼뜨리지 않으면 물감 자국이 남기 쉬
우니 주의합니다.

│ 샙 그린 : 울트라마린 = 3 : 7

8

물기를 닦은 깨끗한 6호 붓으로 진하게 칠한 색을 옆으로 퍼뜨립니다. 이때 가운데 잎맥 부분은 살짝 띄우고 붓에 묻어있는 색으로 연속해서 칠합니다.

9

가장 어두운 잎을 채색합니다. 7번~8번 과정을 참고해 2호 붓으로 어두운 부분을 칠하고 6호 붓으로 칠한 색을 펴줍니다. 잎이 겹치는 부분과 잎맥은 살짝 띄어 표현하고, 그러데이션이 자연스럽게 되도록 색을 넓게 퍼뜨립니다.

10

같은 방법으로 유리병 뒤쪽에 있는 잎도 칠합니다. 뒤쪽에 있는 잎이니 진하게 칠하지 않고 물을 더 섞어 흐릿한 느낌으로 칠합니다.

11

병 위쪽의 줄기를 채색합니다. 반다이크 브라운에 물을 섞어 가늘게 칠합니다.

| 반다이크 브라운 : 물 = 5 : 5

12

유리병의 음영을 채색합니다. 인디고에 물을 섞어 6호 붓으로 유리
병을 칠합니다.

Tip 투명한 유리병이라 색이 없지만, 음영 때문에 어두운 부분에서 색이 느
껴집니다. 투명한 유리병의 음영을 표현할 색상은 자유롭게 선택할 수
있지만 여기서는 인디고에 물을 많이 섞어 채색하도록 하겠습니다.

| 인디고 : 물 = 2 : 8

13

유리병의 가장 밝은 곳을 제외한 모든 부분을 물로 칠합니다. 6호 붓
에 물만 묻혀 골고루 빠르게 칠합니다.

Tip 물만 칠하기 때문에 색의 변화가 느껴지지 않지만, 가장 밝은 곳에는 물
도 칠하지 않습니다.

14

밑색이 마르기 전에 인디고에 물을 섞어 2호 붓으로 유리병의 어두
운 부분을 진하게 칠합니다.

| 인디고 : 물 = 5 : 5

15

유리병의 물기가 완전히 마르면 14번 과정의 색으로 병의 윗부분과
물의 경계선 등 분명하게 표현해야 할 부분을 묘사합니다.

Tip 수채화는 물감을 물과 희석하여 그리기 때문에 같은 색이라도 종이가
마른 상태인지 젖은 상태인지에 따라 색이 다르게 표현됩니다.

16

병 속 수면의 음영을 표현합니다. 인디고에 물을 섞은 다음 물기를
닦은 6호 붓으로 밑색과 자연스럽게 그러데이션이 되도록 칠합니
다. 이렇게 물의 표면을 묘사하면 유리병의 가장 밝은 부분이 더욱
투명하게 보입니다.

| 인디고 : 물 = 4 : 6

17

줄기를 진하게 칠합니다. 반다이크 브라운에 물을 섞어 먼저 병 속
의 줄기를 칠하는데, 이때 병의 곡선과 수면에서 굴절되는 줄기를
잘 표현해야 유리병의 특징을 나타낼 수 있습니다. 그다음 유리병
위쪽의 줄기에도 음영을 넣어줍니다.

| 반다이크 브라운 : 물 = 8 : 2

18

유리병 입구의 디테일을 살려 진하게 그립니다. 2호 붓에 인디고를
살짝 묻혀 세밀하게 표현합니다. 마지막으로 그림을 전체적으로 보
면서 부족한 부분을 조금 더 보완하고 마무리하면 완성입니다.

Tip 그림을 그리는 중간에도, 완성한 후에도, 항상 그림을 멀리 놓고 보거나
눈을 가늘게 뜨고 형태감이나 명암의 표현을 실제 사물(사진)과 비교해
보는 습관을 갖는 게 좋습니다. 잘못된 부분을 완벽하게 수정할 수는 없
지만, 보완할 부분을 발견할 수 있고 다음번에는 어떻게 그려야 할지 부
족한 부분을 알아갈 수 있습니다.

투명 유리병 ③
유칼립투스 폴리안과

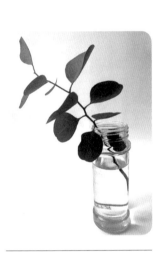

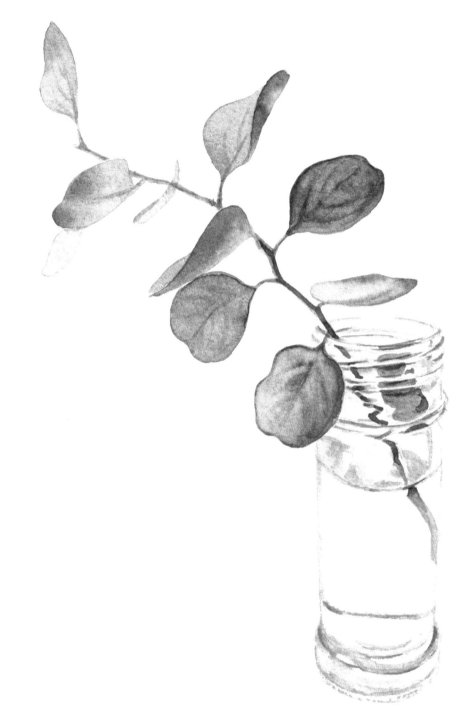

샙 그린 *Sap green*

울트라마린 *Ultramarine*

반다이크 브라운 *Vandyke brown*

세피아 *Sepia*

인디고 *Indigo*

1

샙 그린과 울트라마린을 섞어 조색하고 물을 더해, 6호 붓으로 가장
밝은 톤의 잎에 밑색을 칠합니다.

Tip 샙 그린의 비율을 높이면 초록빛의 잎을 표현할 수 있고, 울트라마린의
　　비율을 높이면 푸른빛의 잎을 표현할 수 있습니다.

<div align="right">샙 그린 : 울트라마린 = 6 : 4
조색한 색 : 물 = 5 : 5</div>

2

가장 밝은 톤의 잎과 비슷한 톤의 잎을 찾아서 채색합니다. 그다음
2호 붓에 1번 과정에서 조색한 색만 묻혀서 진하게 표현해야 하는
부분에 음영을 넣습니다.

Tip 수채화는 물기가 있을 때와 말랐을 때의 색상이 다릅니다. 물기가 마르
　　면 처음보다 색이 흐려질 수 있으므로 밑색을 칠하고 진한 색으로 음영
　　을 줄 때, 생각보다 과감하게 명암의 차이를 주는 것이 좋습니다.

3

같은 방법으로 아래쪽의 두 잎도 채색합니다.

중간에 있는 어두운 톤의 잎을 칠합니다. 샙 그린과 울트라마린을 조색해 2호 붓으로 잎의 가장 어두운 부분을 칠하고 물기를 닦은 6호 붓으로 앞서 칠한 색을 잎 전체로 퍼뜨립니다. 물기가 다 마르면 울트라마린의 비율을 더 높여 조색한 다음, 잎의 가장 어두운 부분(잎의 뒷면, 잎의 결 음영)을 강조합니다.

Tip 잎은 밝은 톤, 중간 톤, 어두운 톤으로 구분하여 같은 톤끼리 묶어서 채색하는 것이 좋습니다.

샙 그린 : 울트라마린 = 4 : 6
샙 그린 : 울트라마린 = 3 : 7

진한 톤의 잎을 채색합니다. 1번 과정을 참고해 밑색을 칠하고, 4번 과정에서 진하게 조색한 색을 2호 붓에 묻혀 밑색이 마르기 전에 진하게 강조해야 하는 부분을 칠해 번지게 합니다.

Tip 만약 밝게 표현되어야 할 부분이 어둡게 칠해졌다면 물기가 마르기 전에 빠르게 닦아냅니다. 휴지로 물감을 가만히 눌러서 찍어내거나, 물기를 닦은 붓으로 해당 부분을 눌러 흡수하여 닦는 방법을 많이 사용합니다.

유리병 안쪽의 잎과 줄기 전체를 칠합니다. 샙 그린과 울트라마린을 조색해 유리병 안쪽의 잎을 칠합니다. 병 입구의 울퉁불퉁한 부분은 잎의 형태를 끊어서 채색하고 반다이크 브라운으로 잎의 붉게 물든 부분을 표현합니다. 그다음 반다이크 브라운과 물을 섞어 유리병 입구의 굴곡과 수면의 경계 등 줄기가 굴절되는 부분의 디테일을 살리며 채색합니다.

샙 그린 : 울트라마린 = 4 : 6
반다이크 브라운 : 물 = 5 : 5

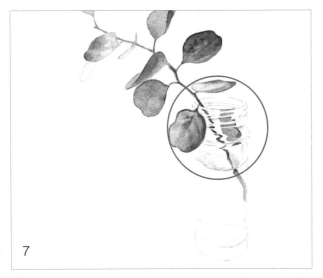

7

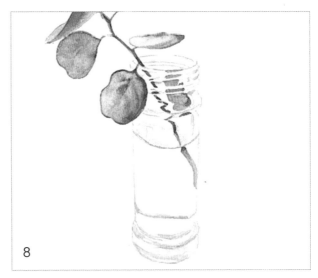

8

물기가 마르기 전에 2호 붓에 세피아를 묻혀 줄기의 음영을 표현합니다. 그다음 세피아와 인디고를 섞어 조색하고 물을 더해 유리병의 위쪽 음영을 칠합니다.

세피아 : 인디고 = 5 : 5
조색한 색 : 물 = 5 : 5

7번 과정에서 조색한 색으로 유리병과 물에 전체적으로 음영을 넣습니다. 이때 유리병의 가장 밝은 부분은 칠하지 않고 비워둡니다.

같은 색으로 유리병의 어두운 부분을 섬세하게 강조합니다. 잎맥은 샙 그린과 울트라마린을 섞어 조색한 다음 물을 더해 연하게 그립니다. 잎맥은 규칙적으로 나열하기보다 자연스럽게 보이도록 그리는 것이 포인트입니다. 마지막으로 그림을 전체적으로 보면서 부족한 부분을 조금 더 보완하고 마무리하면 완성입니다.

샙 그린 : 울트라마린 = 3 : 7
조색한 색 : 물 = 8 : 2

9

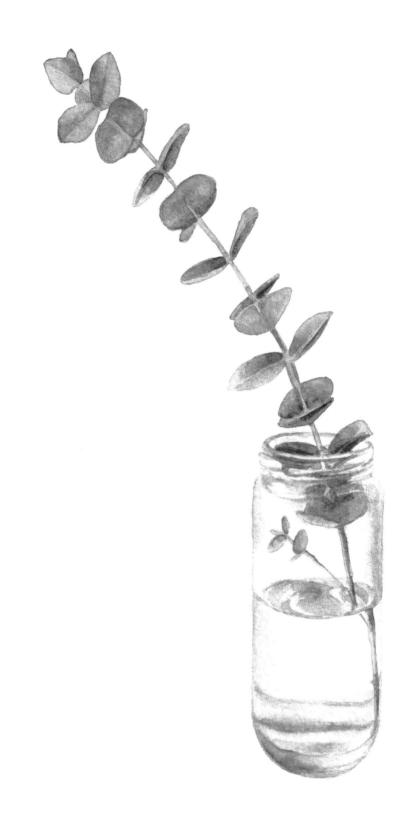

투명 유리병

유칼립투스 블랙잭과

피콕 블루 *Peacock blue*

로 엄버 *Raw umber*

울트라마린 *Ultramarine*

세피아 *Sepia*

인디고 *Indigo*

1

2

피콕 블루와 로 엄버를 섞어 조색한 다음 물을 더해, 6호 붓으로 가장 위쪽 잎부터 채색합니다.

피콕 블루 : 로 엄버 = 7 : 3
조색한 색 : 물 = 5 : 5

잎뿐만 아니라 줄기도 같은 색으로 칠하며 중간 정도까지 빠르게 채색합니다. 잎의 가장자리와 가는 줄기 부분은 붓을 세워서 그리면 깔끔하게 표현할 수 있습니다.

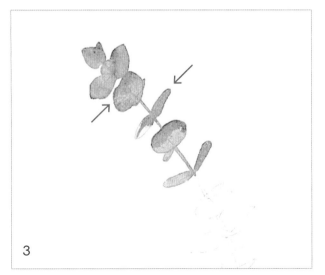

3

4

잎이 마르기 전에 잎과 줄기에 음영을 표현합니다. 물기를 닦은 2호 붓에 1번 과정에서 조색한 색만 묻혀 잎의 어두운 부분을 강조하면서 밑색에 자연스럽게 번지도록 합니다.

1번~3번 과정을 참고해 같은 방법으로 아래쪽 줄기와 잎을 칠하고 음영을 표현합니다.

5

유리병을 채색합니다. 유리병의 가장 밝은 부분을 제외한 나머지 부분에 물을 바르고, 물이 마르기 전에 울트라마린과 세피아를 섞어 조색한 다음 물을 더해 어두운 부분을 칠합니다.

Tip 투명한 유리병이지만 어두운 부분은 회색처럼 보이기 때문에 울트라마린과 세피아를 조색해 표현합니다.

울트라마린 : 세피아 = 5 : 5
조색한 색 : 물 = 5 : 5

6

물기를 닦은 6호 붓으로 먼저 칠한 진한 색의 경계가 자연스럽게 번지도록 색을 퍼뜨립니다.

7

유리병의 밑색이 마르는 동안 잎과 줄기에 음영을 표현합니다. 피콕 블루와 로 엄버를 섞어 조색하고 물기를 닦은 2호 붓으로 음영을 넣습니다.

Tip 정교하게 표현해야 하는 부분에는 2호 붓을 사용하는 것이 좋습니다.

피콕 블루 : 로 엄버 = 7 : 3

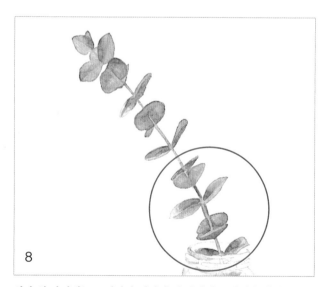

8

잎과 잎 사이에는 그림자가 생기니 더 진하게 표현해야 합니다. 7번 과정에서 조색한 색으로 한 잎 한 잎의 음영을 진하게 표현합니다.

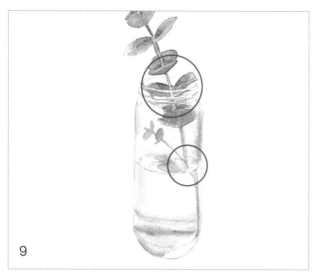

9

유리병의 밑색이 다 말랐다면 병 속의 잎과 줄기를 채색합니다. 앞서 사용한 색으로 유리병의 입구와 수면을 경계로 잎과 줄기가 끊어져 보이는 것에 주의하며 칠합니다.

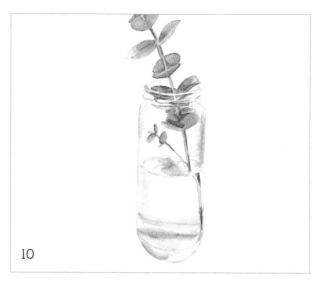

10

피콕 블루와 인디고를 조색해 물기를 닦은 2호 붓으로 유리병 속의 잎과 줄기에 진하게 음영을 넣어 입체감을 줍니다.

| 피콕 블루 : 인디고 = 4 : 6

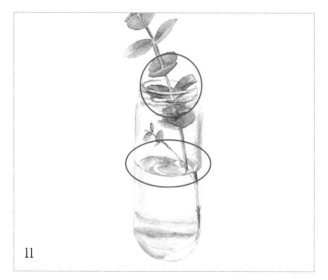

11

울트라마린과 세피아를 섞어 조색한 다음 물을 조금 더해 유리병의 입구와 수면의 음영을 강조합니다.

| 울트라마린 : 세피아 = 5 : 5
| 조색한 색 : 물 = 8 : 2

12

같은 색으로 유리병 바닥의 음영을 묘사하면 완성입니다. 유리병 속의 밝은 부분과 어두운 부분의 대비를 강하게 주면 유리병의 투명도를 높일 수·있습니다.

초 록 유 리 병

유 칼 립 투 스 폴 리 안 과

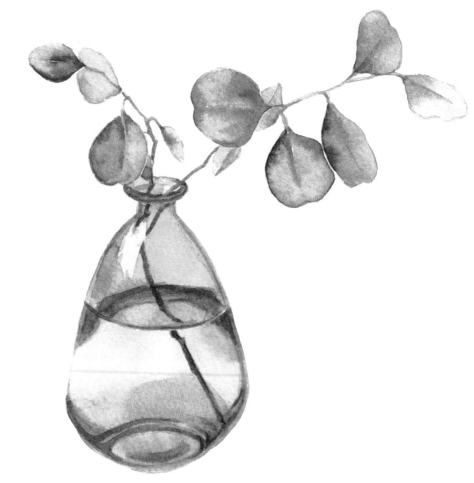

샙 그린 *Sap green*

울트라마린 *Ultramarine*

라이트 레드 *Light red*

반다이크 브라운 *Vandyke brown*

세피아 *Sepia*

후커스 그린 *Hooker's green*

인디고 *Indigo*

1

샙 그린과 울트라마린을 섞어 조색하고 물을 더해, 6호 붓으로 가장 밝은 톤의 잎에 밑색을 칠합니다.

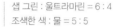

샙 그린 : 울트라마린 = 6 : 4
조색한 색 : 물 = 5 : 5

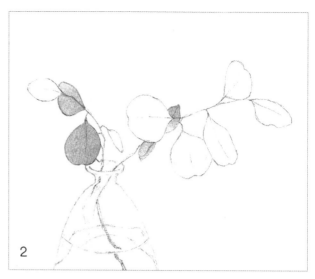

2

가장 밝은 톤의 잎과 비슷한 톤의 잎을 찾아서 채색합니다. 이때 바로 옆에 닿아있는 잎은 피해서 칠하는 것이 좋습니다. 덜 마른 상태에서 인접해있는 잎을 채색할 경우 색이 서로 번질 수 있습니다.

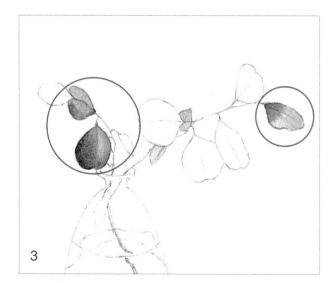

3

잎의 물기가 마르기 전에 음영을 표현합니다. 샙 그린과 울트라마린을 섞어 조색한 다음 물기를 닦은 2호 붓에 묻히고, 잎의 어두운 부분에 찍어 진하게 표현합니다.

샙 그린 : 울트라마린 = 3 : 7

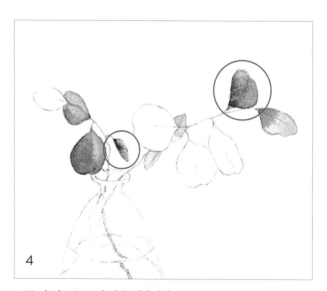

4

조금 더 어두운 톤의 잎을 칠합니다. 3번 과정에서 조색한 색을 2호 붓에 묻혀 어두운 부분을 먼저 칠하고, 물기를 닦은 6호 붓으로 물감을 잎 전체로 살살 펴줍니다.

Tip 어두운 부분은 줄기와 이어지는 잎의 아래쪽과 잎 가운데 잎맥 부분을 말합니다.

5

6

가장 어두운 톤의 잎을 칠합니다. 샙 그린과 울트라마린을 섞어 조색한 다음 물기를 닦은 2호 붓에 묻히고, 잎의 가장 어두운 부분을 칠합니다. 그다음 물기를 닦은 6호 붓으로 물감을 옆으로 펴줍니다.

Tip 3번 과정과 같이 먼저 옅은 색으로 밑색을 칠하고 어두운색을 찍어 번지게 하는 방법으로 채색해도 상관은 없습니다. 다만 진한 부분을 먼저 칠하고 퍼뜨리는 것이 조금 더 어둡게 표현하는 방법입니다.

| 샙 그린 : 울트라마린 = 2 : 8

같은 톤으로 표현되는 잎을 찾아 동일한 방법으로 채색합니다. 이때 서로 인접한 잎의 경우 색이 번질 수 있으니 이전에 칠한 색이 마른 다음에 살짝 간격을 띄어 채색하도록 합니다.

7

잎의 색이 다 말랐다면 조금 더 어둡게 표현해야 할 부분을 찾아 강조합니다. 2호 붓에 5번 과정에서 조색한 색을 묻혀 다시 진하게 표현하고, 붓을 깨끗이 닦은 다음 경계 부분이 밑색과 자연스럽게 어우러지도록 색을 퍼뜨립니다.

Tip 수채화를 채색할 때는 진하게 칠했다고 생각하지만 물기가 마르면 생각보다 색이 흐려져 있는 것을 발견할 수 있습니다. 특히 종이나 붓에 물이 많이 묻어 있었거나 물감에 물을 많이 섞었다면 이런 현상이 더욱 두드러지게 나타납니다. 그러므로 음영과 같이 진하게 표현해야 하는 부분은 밑색을 칠할 때부터 물감의 농도를 조금 진하게 하는 것이 덧칠하는 횟수를 줄이는 방법입니다.

8

정면 중앙에 위치한 잎을 칠합니다. 먼저 잎에 물을 바릅니다.

9

이 잎은 끝부분이 붉게 물들어가고 있으므로, 칠해 놓은 물이 마르기 전에 잎의 끝부분에 라이트 레드를 살짝 찍어 자연스럽게 번지게 만듭니다. 그다음 샙 그린과 울트라마린을 조색해 밑색을 칠하고, 울트라마린의 비율을 더 높여 조색한 다음 잎 아래쪽 진한 부분을 칠해 음영을 표현합니다.

| 샙 그린 : 울트라마린 = 4 : 6
| 샙 그린 : 울트라마린 = 2 : 8

10

뒤쪽의 작은 잎(①)은 샙 그린과 울트라마린을 섞어 조색하고 물을 더해 밑색을 칠한 다음, 물기가 마르면 잎 끝부분에 음영을 표현합니다. 왼쪽의 작은 잎(②)도 같은 색으로 칠하되, 아래쪽 잎끝에는 라이트 레드를 살짝 칠해 물들어가는 모습을 묘사합니다.

Tip 같은 색이라도 물이 마른 후 한 번 더 칠하면 색이 어두워져 음영을 표현할 수 있습니다.

| 샙 그린 : 울트라마린 = 4 : 6
| 조색한 색 : 물 = 5 : 5

11

줄기를 채색합니다. 먼저 반다이크 브라운으로 줄기를 칠한 다음 세피아로 줄기에 가늘게 음영을 넣습니다. 이때 병 안의 줄기는 채색하지 않고, 병 위쪽으로 보이는 줄기만 칠합니다.

12

유리병을 채색합니다. 후커스 그린과 인디고를 섞어 조색하고 물을
더해, 유리병의 가장 밝은 부분을 제외한 나머지를 6호 붓으로 채색
합니다.

후커스 그린 : 인디고 = 8 : 2
조색한 색 : 물 = 5 : 5

13

깨끗이 닦은 6호 붓을 눕혀서 유리병의 왼쪽 아랫부분에 눌러 물감
을 덜어내어 밝게 표현합니다.

14

물기가 마르기 전에 진하게 표현해야 할 부분을 찾아 채색합니다.
후커스 그린과 인디고를 섞어 조색한 다음 물기를 닦은 2호 붓에 묻
혀 과감하게 채색합니다.

후커스 그린 : 인디고 = 3 : 7

15

물기가 마르고 나면 14번 과정에서 조색한 색으로 진한 부분을 한
번 더 표현합니다.

Tip 같은 색이라도 물기가 있는 곳에 칠할 때와 마른 다음에 칠할 때는 색감
에 확연한 차이가 생깁니다.

16

밝은 부분까지 물감이 번져 올라갔다면, 물기를 닦은 6호 붓으로 물감을 살짝 덜어내고 경계를 살살 펴 수정합니다.

Tip 물감이 마르지 않아야 가능한 방법이니 물감이 마르기 전에 빠르게 수정합니다.

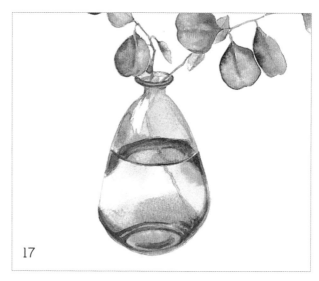

17

유리병 속의 명암을 표현합니다. 사진과 비교하며 필요한 부분에 14번 과정에서 조색한 색을 더해 디테일을 살립니다.

Tip 명암을 강하게 표현하면 할수록 유리병의 투명도가 높아집니다.

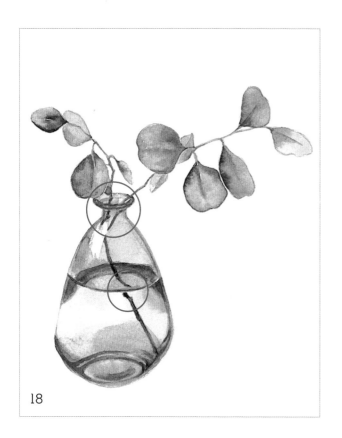

18

병 속의 줄기를 채색합니다. 반다이크 브라운으로 줄기를 칠한 다음 세피아로 줄기에 음영을 넣으면 됩니다. 이때 유리병 안에서 빛의 반사와 수면의 경계 등 줄기가 굴절되거나 끊어져 보이는 것을 잘 표현해야 유리병의 특징을 살릴 수 있습니다. 마지막으로 그림을 전체적으로 보면서 조금 더 보완하고 마무리하면 완성입니다.

Tip 너무 자세히 표현하려고 덧칠을 계속하면 오히려 수채화답지 않은 결과가 나옵니다. 자세히 표현하기보다는 특징을 살리고 마무리하는 것이 훨씬 깔끔하게 완성할 수 있는 방법입니다

초록 유리병

유칼립투스 파블로와

비리디언 휴 *Viridian hue*

반다이크 브라운 *Vandyke brown*

인디고 *Indigo*

올리브 그린 *Olive green*

후커스 그린 *Hooker's green*

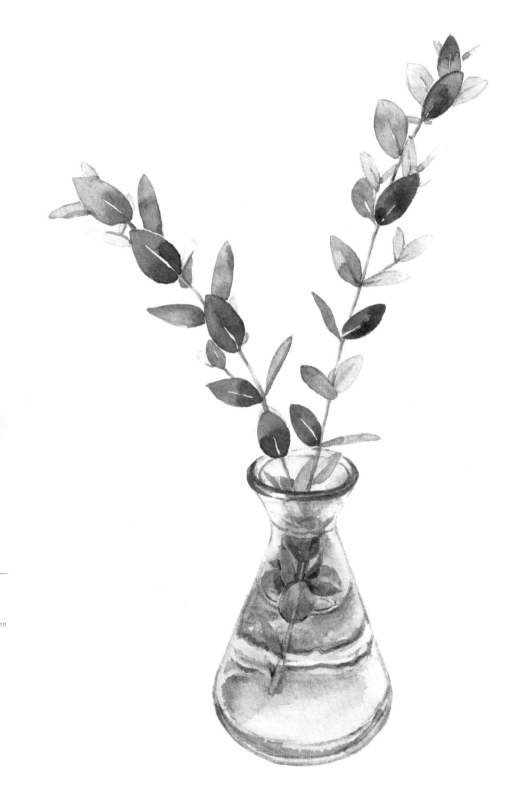

1

비리디언 휴와 반다이크 브라운을 섞어 주색하고 물을 더해, 기장
어두운 톤의 잎을 채색합니다. 잎을 전부 다 칠하지 말고 절반만 칠
합니다.

Tip 유칼립투스 파블로는 작은 잎이 여러 개 달린 품종입니다. 지금까지는
밝은 톤에서 어두운 톤의 잎으로 채색을 했다면, 이번에는 어두운 톤에
서 밝은 톤의 잎으로 채색하도록 하겠습니다.

| 비리디언 휴 : 반다이크 브라운 = 6 : 4
| 조색한 색 : 물 = 8 : 2

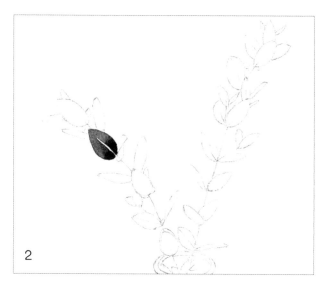

2

가운데를 0.5mm 정도 띄고 칠해 잎맥을 표현합니다. 그다음 잎과
줄기가 맞닿은 부분은 1번 과정에서 조색한 색에 인디고를 섞어 진
하게 음영을 넣어줍니다.

Tip 작은 잎이 반복적으로 있는 식물을 그릴 때는 잎맥을 칠하지 않고 간격
을 띄어 표현하는 방법을 쓰는 것이 효과적입니다.

| 조색한 색 : 인디고 = 7 : 3

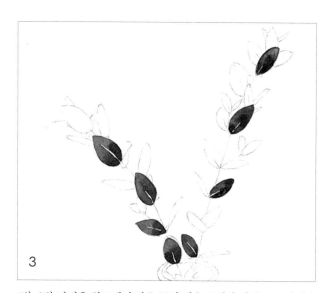

3

1번~2번 과정을 참고해서 같은 톤의 잎을 동일한 방법으로 채색합
니다.

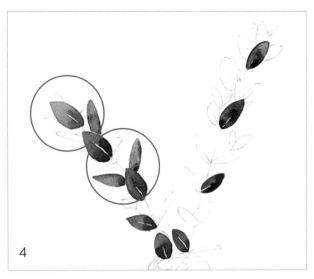

4

빛을 받아 조금 밝은 톤의 잎을 채색하겠습니다. 비리디언 휴와 반다이크 브라운을 섞어 조색하고 물을 더해, 밝은 톤의 잎을 칠합니다. 앞서 칠한 어두운 톤의 잎과 색이 섞이지 않도록 주의합니다.

> 비리디언 휴 : 반다이크 브라운 = 8 : 2
> 조색한 색 : 물 = 6 : 4

5

사진을 참고하여 같은 톤의 잎을 찾아 채색합니다. 이번에도 어둡게 표현되어야 하는 부분에는 4번 과정에서 조색한 색에 인디고를 섞어 음영을 넣습니다. 뒤쪽의 잎들도 칠합니다.

> 조색한 색 : 인디고 = 7 : 3

6

가장 밝은 톤의 잎을 채색합니다. 4번 과정에서 조색한 색에 물을 더 섞어 잎을 칠합니다.

> 비리디언 휴 : 반다이크 브라운 = 8 : 2
> 조색한 색 : 물 = 5 : 5

7

동일한 방법으로 남은 잎을 모두 채색합니다.

Tip 잎이 워낙 작기 때문에 잎 하나하나의 음영을 자세히 표현하기는 어렵습니다. 일단 전체적으로 같은 톤의 잎을 빠르게 칠해가는 것이 이번 작품의 포인트입니다.

8

병 위로 올라온 줄기를 채색합니다. 줄기가 약간 노란빛을 띠고 있으므로 올리브 그린과 반다이크 브라운을 섞어 조색하고 물을 더해 2호 붓으로 줄기를 칠합니다. 이때 유리병 입구의 작은 잎 두 개도 같은 색으로 칠합니다.

올리브 그린 : 반다이크 브라운 = 6 : 4
조색한 색 : 물 = 5 : 5

9

유리병을 채색합니다. 후커스 그린에 물을 섞어 6호 붓에 묻히고 유리병의 어두운 부분을 먼저 칠합니다.

후커스 그린 : 물 = 6 : 4

10

나머지 부분은 붓에 물을 더 묻혀서 어두운 부분에 칠한 색을 자연스럽게 퍼뜨리며 채워 밑색을 칠합니다.

11

밑색이 마르면 후커스 그린과 인디고를 섞어 조색한 다음, 물기를 닦은 2호 붓에 묻혀 병 안의 무늬를 표현합니다.

| 후커스 그린 : 인디고 = 4 : 6

12

11번 과정에서 조색한 색으로 유리병 안쪽의 잎도 살짝 표현합니다. 그다음 물기를 닦은 깨끗한 6호 붓으로 진하게 칠해진 물감이 마르기 전에 붓 자국의 경계를 문질러 색을 자연스럽게 퍼뜨립니다.

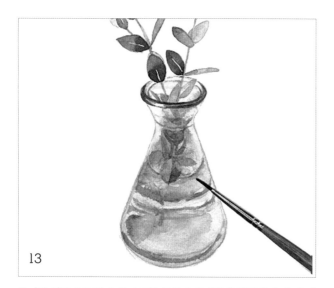

13

물기를 닦은 2호 붓에 인디고를 묻혀서 유리병의 입구와 수면, 유리병 안쪽 잎의 진한 부분을 강조하여 그립니다.

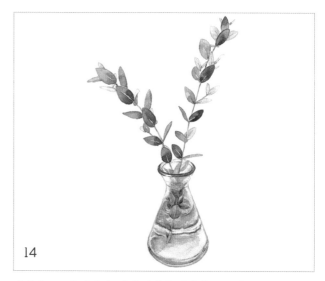

14

마지막으로 유리병 속 잎의 명암과 형태에 조금 더 보완할 부분이 있다면 묘사하고 마무리합니다.

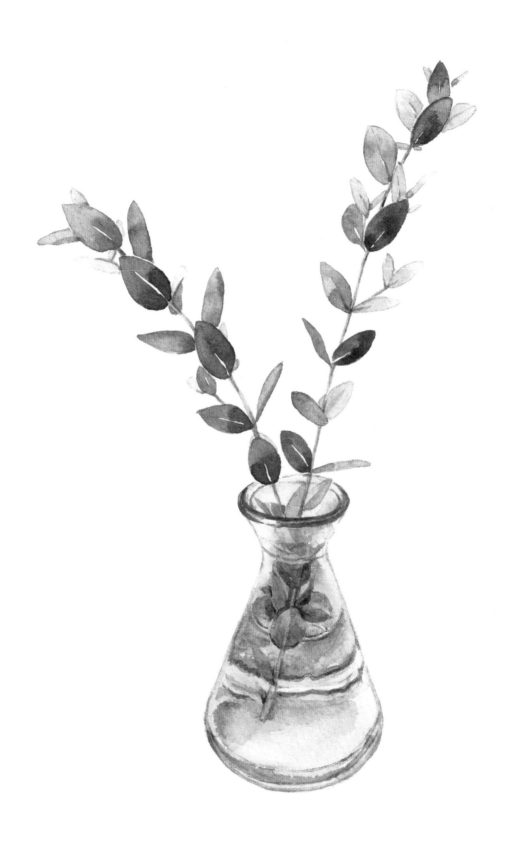

초록 유리병
해바라기와

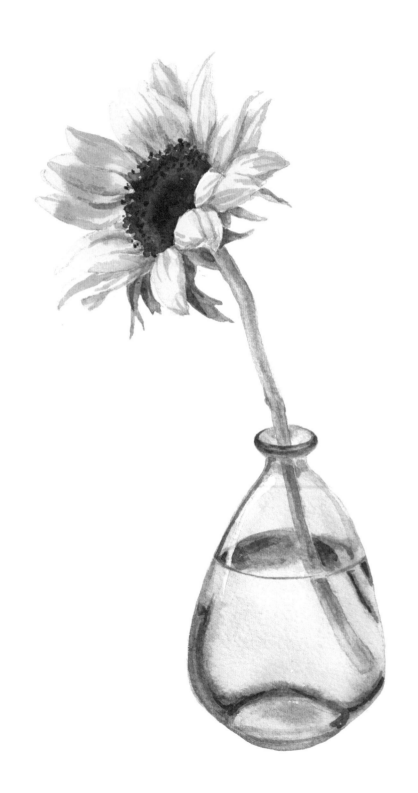

옐로우 라이트 *Yellow light*

옐로우 오커 *Yellow ocher*

올리브 그린 *Olive green*

울트라마린 *Ultramarine*

로 엄버 *Raw umber*

세피아 *Sepia*

후커스 그린 *Hooker's green*

인디고 *Indigo*

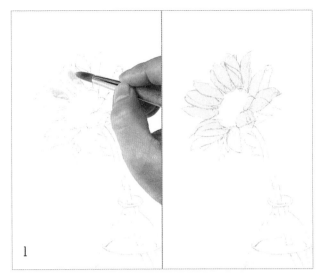

1

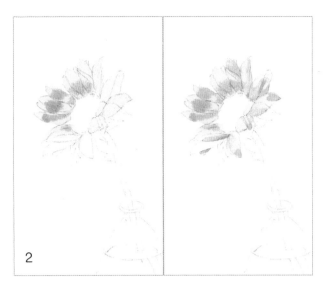

2

옐로우 라이트에 물을 섞어 6호 붓으로 해바라기의 노란 꽃잎을 빠르게 칠합니다. 꽃잎의 끝부분은 붓을 세워 칠하면 깔끔하게 칠할 수 있습니다.

Tip 밑색의 물기가 마르기 전에 음영을 넣어야 하니 꽃잎을 빠르게 칠합니다.

| 옐로우 라이트 : 물 = 8 : 2

물기를 닦은 6호 붓끝에 옐로우 오커를 살짝 묻혀 꽃잎의 어두운 부분에 칠해 밑색과 자연스럽게 번지도록 합니다. 밑색이 완전히 마르기 전에 빠르게 음영을 넣습니다.

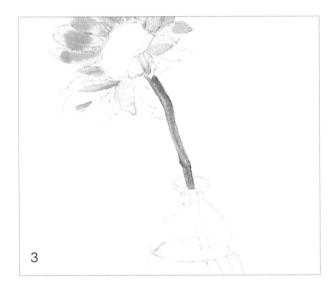

3

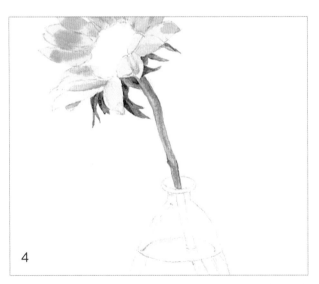

4

꽃잎이 마르는 동안 유리병 위쪽의 줄기를 채색합니다. 먼저 올리브 그린에 물을 조금 섞어 밑색을 칠하고 울트라마린으로 음영을 넣어 줄기의 입체감을 표현합니다.

Tip 줄기는 단순화시켜서 매끄럽게 그리기보다는 실제처럼 약간의 굴곡을 주어 자연스럽게 표현하는 것이 좋습니다.

| 올리브 그린 : 물 = 8 : 2
| 울트라마린 : 물 = 8 : 2

꽃받침은 줄기보다 진한 색으로 채색합니다. 올리브 그린과 울트라마린을 섞어 조색한 다음 밑색을 칠하고, 울트라마린의 비율을 조금 더 높여 진한 색을 만들어 음영을 표현합니다.

| 올리브 그린 : 울트라마린 = 3 : 7
| 올리브 그린 : 울트라마린 = 2 : 8

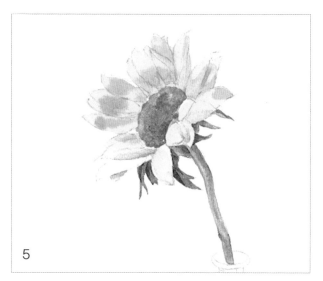

5

꽃의 수술을 채색합니다. 로 엄버에 물을 섞어 밑색을 칠하고, 물감의 비율을 더 높여 진한 색을 만든 다음 음영을 넣습니다. 이때 음영은 수술 전체의 양감을 생각하며 넣되, 밑색이 마르기 전에 넣어야 자연스럽게 번집니다.

로 엄버 : 물 = 5 : 5
로 엄버 : 물 = 6 : 4

6

수술의 물감이 다 마르면 세피아로 수술 아래쪽을 진하게 채색하고, 수술의 가장자리는 2호 붓을 세워 점을 찍듯이 칠하여 표현합니다. 수술 안에서도 밝고 어두운 곳의 차이가 느껴지도록 칠하면 됩니다.

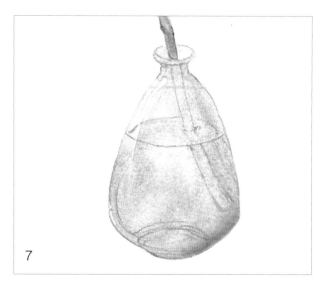

7

유리병을 채색합니다. 후커스 그린과 울트라마린을 섞어 조색하고 물을 더해, 유리병의 가장 밝은 부분을 제외한 나머지를 6호 붓으로 칠합니다.

후커스 그린 : 울트라마린 = 7 : 3
조색한 색 : 물 = 5 : 5

8

밑색이 마르기 전에 유리병의 진한 부분을 인디고로 칠합니다. 밑색과 자연스럽게 번지도록 하는 것이 포인트입니다.

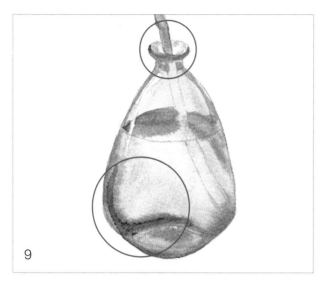

9

밑색이 마르고 난 후에 유리병의 가장 진한 부분을 인디고로 한 번 더 칠해, 음영을 강하게 넣어줍니다.

10

유리병이 마를 동안 다시 꽃잎을 채색합니다. 옐로우 오커를 2호 붓에 묻혀 꽃잎의 결을 그리고, 꽃잎이 한 장씩 구분되도록 음영을 칠합니다.

Tip 꽃잎에 결을 그릴 때는 모든 꽃잎에 일률적으로 하기보다는 명암에 따라 적당히 생략하는 것이 입체감을 더 높이는 방법입니다.

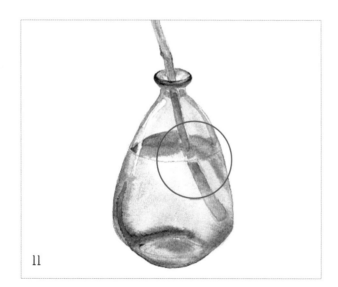

11

올리브 그린과 울트라마린을 섞어 조색하고 물을 더해 병 속의 줄기를 칠합니다. 이때 수면의 경계에서는 줄기를 끊어 그립니다.

Tip 유리병보다 줄기를 먼저 칠하면 유리병을 칠할 때 줄기의 색이 번지니 유리병을 먼저 칠하고 줄기를 나중에 칠합니다. 또한 이 순서로 칠해야 유리병의 색에 줄기의 색이 겹쳐 줄기가 병 속에 있는 것처럼 자연스럽게 보입니다.

올리브 그린 : 울트라마린 = 3 : 7
조색한 색 : 물 = 6 : 4

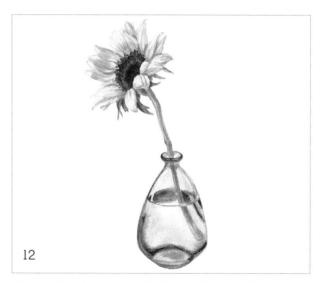

12

인디고로 유리병의 입구와 수면, 바닥 부분을 꼼꼼하게 묘사합니다. 모든 색이 다 마르면 마지막으로 그림을 전체적으로 보면서 조금 더 보완하고 마무리하면 완성입니다.

Tip 유리병은 명암의 대비가 강할수록 맑고 투명한 특징이 살아납니다.

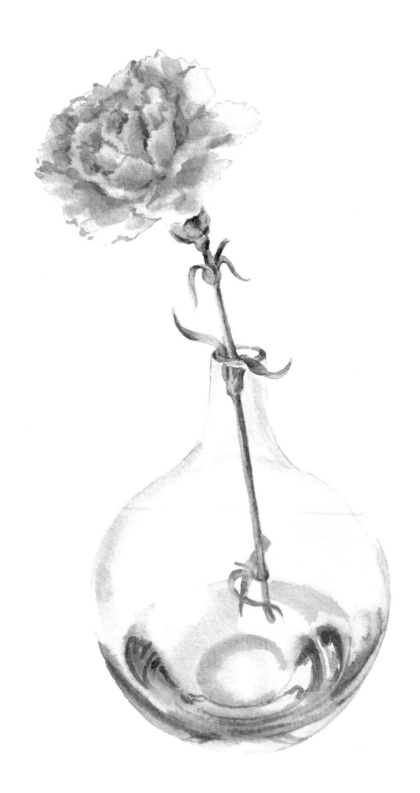

청록 유리병

카네이션과

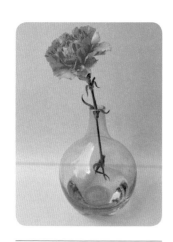

퍼머넌트 옐로우 딥 *Permanent yellow deep*

오페라 *Opera*

비리디언 휴 *Viridian hue*

인디고 *Indigo*

후커스 그린 *Hooker's green*

울트라마린 *Ultramarine*

로즈 매더 *Rose madder*

1

퍼머넌트 옐로우 딥과 오페라를 섞어 조색하고 물을 더해, 코랄빛 카네이션 꽃잎의 밑색을 칠합니다. 그다음 빛의 방향을 생각하면서 물기를 깨끗이 닦은 6호 붓으로 밝아야 하는 부분을 눌러 물감을 덜어냅니다.

Tip 색을 칠하고 나서 덜어내는 것도 칠하는 것의 한 부분이라고 할 수 있습니다. 붓을 눌러서 물감을 흡수시킨다는 느낌으로 덜어냅니다.

| 퍼머넌트 옐로우 딥 : 오페라 = 4 : 6
| 조색한 색 : 물 = 5 : 5

2

밑색이 마르기 전에 물기를 닦은 2호 붓에 앞에서 조색한 색만 묻혀 재빨리 음영을 표현합니다.

Tip 붓 자국을 남기지 않으려면 밑색이 마르기 전에 음영을 표현해야 합니다. 이 과정에서 밝아야 하는 영역까지 색이 번지지 않도록 조심합니다.

3

밑색이 다 마르면 앞에서 조색한 색으로 꽃잎의 디테일을 그립니다. 꽃잎의 끝부분을 톡톡 찍듯이 칠해 톱니 모양의 특징을 살립니다. 이때 꽃잎을 한 장씩 정교하게 그리는 것보다 크게 특징을 살려 칠하는 것이 훨씬 더 수채화다운 표현을 할 수 있습니다.

Tip 밑색이 마르지 않았을 때 칠한 색과 말랐을 때 칠한 색은 색상에 차이가 있습니다. 당연하게도 종이에 물기가 있으면 색의 농도가 옅어져 연하게 칠해지고, 종이에 물기가 없으면 진하게 칠해집니다. 똑같은 색도 이렇게 종이가 물에 젖어 있을 때와 아닐 때에 따라 다르게 표현됩니다.

4

유리병을 채색합니다. 비리디언 휴와 인디고를 섞어 조색하고 물을
더해 유리병의 가장 밝은 부분을 제외한 나머지를 6호 붓으로 칠합
니다.

비리디언 휴 : 인디고 = 7 : 3
조색한 색 : 물 = 5 : 5

5

밑색이 마르기 전에 2호 붓에 4번 과정에서 조색한 색만 묻혀 유리
병의 아래쪽에 진하게 음영을 넣습니다.

6

유리병을 살펴보며 음영의 중간톤을 채색합니다. 물기가 마르기 전
에 채색해 자연스럽게 번지면서 색의 농도가 옅어지도록 표현합니
다. 그다음 물기를 닦은 2호 붓으로 유리병 하단의 가장 진한 부분을
한 번 더 칠합니다.

7

밑색이 완전히 마르면 유리병의 입구 등 진하게 표현되어야 하는 부
분을 세밀하게 묘사합니다.

Tip 명암의 대비를 높이면 유리병의 투명도를 강조할 수 있습니다.

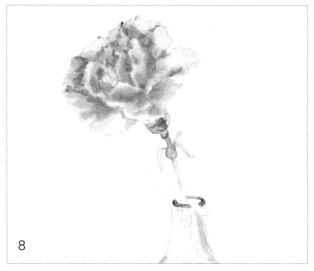

8

카네이션의 꽃받침과 줄기, 잎을 채색합니다. 후커스 그린과 울트라마린을 섞어 조색하고 물을 더해 꽃받침과 유리병 위쪽에 올라온 줄기와 잎에 밑색을 칠합니다.

후커스 그린 : 울트라마린 = 6 : 4
조색한 색 : 물 = 5 : 5

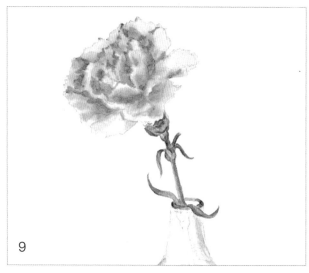

9

2호 붓에 8번 과정에서 조색한 색만 묻혀 꽃받침과 줄기, 잎에 음영을 넣습니다.

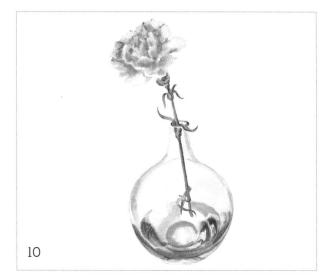

10

유리병 안의 줄기를 채색합니다. 8번 과정에서 조색한 색에 물을 조금만 더해 색을 진하게 만든 다음 칠합니다. 유리병을 칠한 부분 위에 덧칠하는 것이기 때문에 색이 자연스럽게 겹치면서 색상이 만들어집니다. 그다음 9번 과정과 동일한 방법으로 유리병 안의 줄기에 음영을 넣습니다.

후커스 그린 : 울트라마린 = 6 : 4
조색한 색 : 물 = 8 : 2

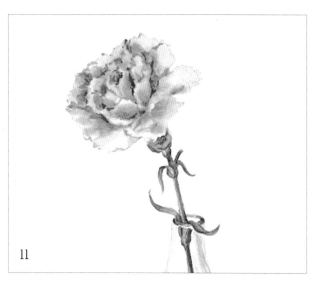

11

로즈 매더로 카네이션의 가장 어두운 부분을 칠해 꽃에 깊이를 더하면 완성입니다.

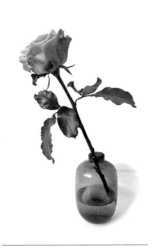

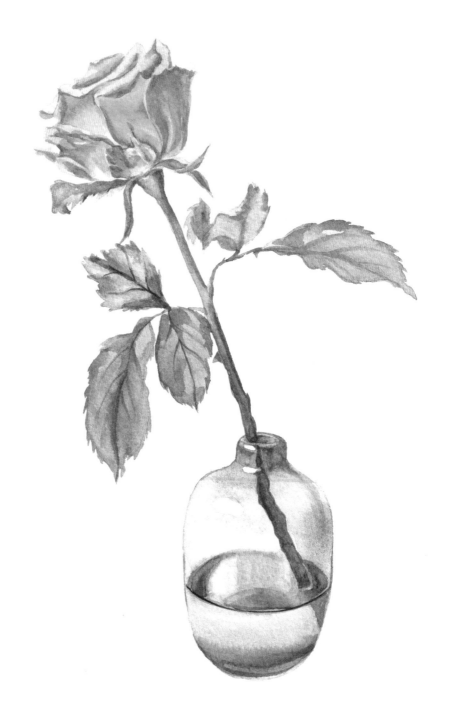

파란 유리병 과 장미

퍼머넌트 로즈 *Permanent rose*

퍼머넌트 바이올렛 *Permanent violet*

울트라마린 *Ultramarine*

인디고 *Indigo*

비리디언 휴 *Viridian hue*

세피아 *Sepia*

1

퍼머넌트 로즈와 퍼머넌트 바이올렛을 섞어 조색하고 물을 더해 핑크빛 장미 꽃잎에 전체적으로 밑색을 칠합니다. 빛의 방향을 생각하면서 밝고 어두운 부분에 차이를 주며 칠합니다.

퍼머넌트 로즈 : 퍼머넌트 바이올렛 = 5 : 5
조색한 색 : 물 = 5 : 5

2

밑색이 마르기 전에 물기를 닦은 2호 붓에 앞에서 조색한 색만 묻혀 어두운 부분을 칠합니다. 꽃잎의 끝부분을 칠하고 아래쪽으로 색이 자연스럽게 번지도록 합니다.

3

밑색은 서두르지 않으면 금방 마릅니다. 밑색이 말라 번지지 않는다면 당황하지 말고 물기를 닦은 6호 붓으로 건조된 종이 위에 칠해진 색을 살살 퍼뜨리는 느낌으로 칠합니다.

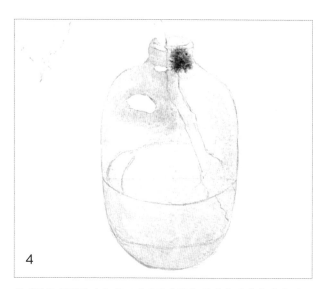

4

유리병을 채색합니다. 울트라마린에 물을 섞어 유리병의 가장 밝은 부분을 제외한 나머지를 6호 붓으로 칠합니다.

울트라마린 : 물 = 5 : 5

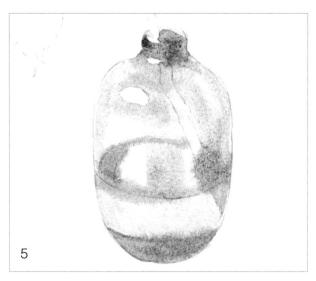

5

밑색이 마르기 전에 울트라마린과 인디고를 섞어 조색하고 물을 더해 유리병의 가장 진한 부분을 칠해 자연스럽게 번지게 합니다.

울트라마린 : 인디고 = 6 : 4
조색한 색 : 물 = 8 : 2

6

잎을 채색합니다. 비리디언 휴와 세피아를 섞어 조색하고 물을 더해 장미잎의 톱니 모양을 살리면서 칠합니다.

Tip 잎의 색도 자세히 보면 미세하게 다릅니다. 다 같은 초록색이 아니라는 의미입니다. 장미의 잎은 채도가 낮고 진한 색을 띠기 때문에 보색에 가까운 색들로 조색해 보았습니다.

비리디언 휴 : 세피아 = 6 : 4
조색한 색 : 물 = 5 : 5

7

깨끗이 닦은 2호 붓으로 잎의 밝은 부분을 눌러 물감을 덜어냅니다.

8

6번 과정에서 조색한 색에 인디고를 더해 잎의 가장 어두운 부분인 가운데 잎맥과 잎의 가장자리 등을 채색합니다.

비리디언 휴 : 세피아 = 6 : 4
조색한 색 : 인디고 = 7 : 3

9

10

같은 방법으로 두 번째와 세 번째 잎도 채색합니다. 2호 붓을 세워서 끝을 날렵하게 표현하고 밑색이 마르기 전에 잎맥을 그립니다.

오른쪽에 있는 잎들은 조색의 비율을 달리하여 채색합니다. 비리디언 휴와 세피아를 섞어 조색하고 물을 더해 밑색을 칠하고, 인디고를 더해 음영을 표현합니다.

Tip 두 가지 색을 섞어서 만든 색이라 하더라도 조색의 비율에 따라 다른 색이 됩니다. 같은 잎이지만 위치에 따라 미세한 차이를 주면서 칠해야 그림이 단조롭지 않습니다.

비리디언 휴 : 세피아 = 4 : 6
조색한 색 : 물 = 5 : 5
조색한 색 : 인디고 = 7 : 3

11

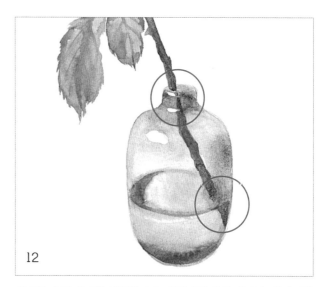

12

꽃받침과 줄기를 칠합니다. 10번 과정에서 조색한 색으로 밑색을 먼저 칠하고, 밑색이 마르기 전에 세피아로 줄기의 오른쪽에 음영을 넣습니다. 색이 번지면서 자연스럽게 줄기의 입체감이 나타납니다.

유리병 속의 줄기를 채색합니다. 비리디언 휴와 세피아, 인디고를 섞어 조색한 다음 줄기를 칠합니다. 이때 병의 굴절로 인해 줄기가 끊어지거나 휘어지는 형태의 특징을 정확히 표현해야 유리병의 특징이 살아납니다.

비리디언 휴 : 세피아 : 인디고 = 4 : 5 : 1

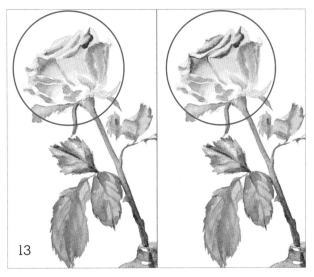

13

장미의 가장 진한 부분을 조금 더 묘사합니다. 퍼머넌트 로즈와 퍼머넌트 바이올렛을 섞어 조색한 다음 2호 붓으로 꽃잎이 바깥으로 말린 부분의 디테일을 살리면서 칠합니다.

| 퍼머넌트 로즈 : 퍼머넌트 바이올렛 = 5 : 5

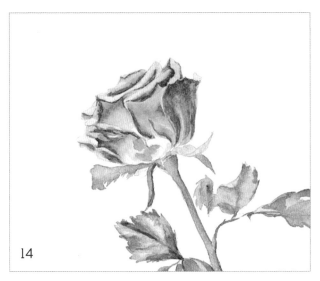

14

꽃잎을 한 장 한 장 분리한다는 느낌으로 각 꽃잎의 주름과 그림자를 표현합니다. 꽃잎의 두께를 생각하며 조금씩 간격을 띄고 칠합니다.

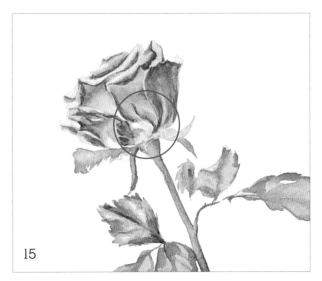

15

꽃의 아랫부분도 디테일하게 묘사합니다. 앞서 사용한 색들을 활용하되, 너무 과하지 않게 표현하는 것이 좋습니다.

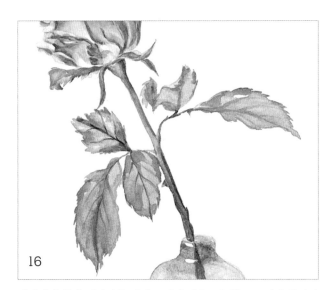

16

비리디언 휴와 세피아를 섞어 조색한 다음 2호 붓으로 잎과 줄기의 음영과 잎맥을 묘사합니다.

| 비리디언 휴 : 세피아 = 5 : 5

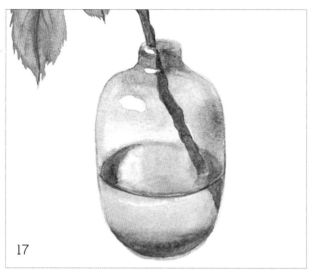

17

울트라마린과 인디고를 섞어 조색한 다음 유리병 속의 가장 진한 부
분을 한 번 더 강조합니다.

| 울트라마린 : 인디고 = 5 : 5

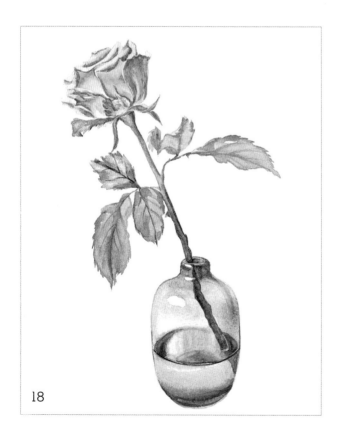

18

마지막으로 그림을 전체적으로 보면서 마무리하면 완성입니다.

Tip 수채화를 처음 그리는 초보자라면 자세히 묘사하며 그리는 것이 좋습니
다. 기초단계에서는 대상을 똑같이 표현해 보려는 것 자체가 공부가 되
기 때문입니다. 그리면서 부족한 부분이 자꾸 눈에 띄기 때문에 이른바
'덧칠'을 많이 하게 되는데 이 과정은 누구나 거치는 과정입니다. 하지
만 중급 이상의 실력을 갖추게 된다면 너무 디테일하게 묘사하기보다
는 물의 번짐만으로도 훌륭한 그림이 되는 수채화의 특징을 즐기길 권
합니다.

초 록 유 리 병

카 네 이 션, 유 칼 립 투 스 파 블 로 와

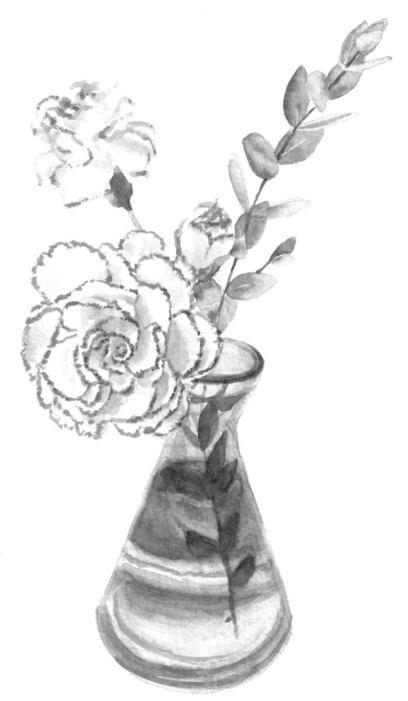

퍼머넌트 옐로우 라이트 *Permanent yellow light*

올리브 그린 *Olive green*

인디고 *Indigo*

반다이크 브라운 *Vandyke brown*

퍼머넌트 레드 *Permanent red*

샙 그린 *Sap green*

울트라마린 *Ultramarine*

퍼머넌트 옐로우 라이트에 물을 섞어 연하게 만든 다음 카네이션 꽃잎에 전체적으로 칠합니다.

Tip 이 꽃은 하얀색 꽃잎 끝부분에 붉은색의 테두리가 있는 카네이션입니다. 수채화에서 하얀색 꽃을 표현하는 방법에는 여러 가지가 있지만, 여기에서는 하얀색 꽃의 음영을 옐로우 계열로 표현하는 방법을 사용했습니다.

| 퍼머넌트 옐로우 라이트 : 물 = 2 : 8

물기를 닦은 2호 붓에 퍼머넌트 옐로우 라이트를 살짝 묻혀 꽃잎의 어두운 부분을 콕콕 찍어 음영을 표현합니다.

Tip 1번 과정에서 칠한 색의 물기로 물감이 자연스럽게 번지는 것이 포인트니 물기가 마르기 전에 빠르게 작업합니다.

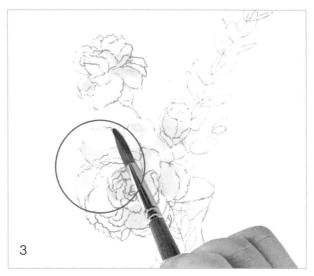

원하지 않는 곳까지 색이 번졌다면 물기를 닦은 6호 붓을 눕혀 눌러가며 닦아냅니다.

4

꽃잎이 마르는 동안 유칼립투스 파블로를 칠합니다. 올리브 그린과
인디고를 섞어 조색하고 물을 더해 가장 윗부분부터 칠합니다.

> 올리브 그린 : 인디고 = 6 : 4
> 조색한 색 : 물 = 7 : 3

5

유리병 위쪽으로 보이는 유칼립투스를 전체적으로 빠르게 칠합니
다. 작은 잎을 칠할 때는 붓을 세워서 테두리를 먼저 그린 다음 색을
채워 넣으면 깔끔하게 채색할 수 있습니다.

6

4번 과정의 색보다 인디고의 비율을 더 높여 조색한 다음 물을 살짝
더해 어두운 톤의 잎을 칠합니다. 잎 한 장에서 밝음과 어두움이 모
두 표현되도록 칠합니다. 이때 잎은 면적이 좁아 물기가 더 쉽게 마
르므로 밑색이 마르기 전에 빠르게 채색합니다.

> 올리브 그린 : 인디고 = 4 : 6
> 조색한 색 : 물 = 8 : 2

7

어두운 톤의 잎을 칠할 때는 잎의 가운데를 0.5mm 정도 살짝 띄워
잎맥을 표현합니다. 모든 잎에 잎맥을 규칙적으로 표현하기보다 두
드러지는 몇 개만 표현하는 게 훨씬 자연스럽습니다.

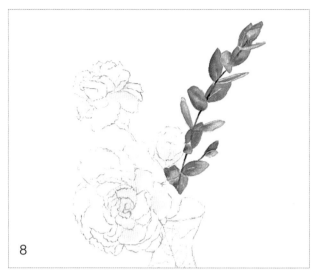

8

유칼립투스 파블로의 줄기를 채색합니다. 반다이크 브라운에 물을 섞어 2호 붓으로 가늘게 그립니다. 잎으로 가려져 있는 부분도 연결되는 느낌으로 선의 흐름을 잘 보면서 그리도록 합니다.

| 반다이크 브라운 : 물 = 7 : 3

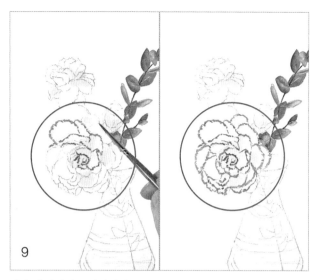

9

다시 카네이션을 채색합니다. 물기를 닦은 2호 붓에 퍼머넌트 레드를 묻혀 꽃잎 테두리에 톡톡 찍으며 톱니 모양을 묘사합니다. 밑그림을 따라 테두리의 결을 꼼꼼하게 표현하면 카네이션의 특징이 잘 나타납니다.

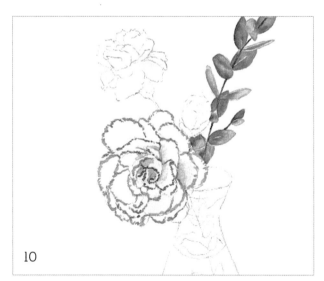

10

카네이션의 테두리를 완성했다면 붓에 남아있는 퍼머넌트 레드를 헹구지 않고 그대로 물을 섞어 연하게 만든 다음 음영을 넣습니다. 꽃의 중앙과 꽃잎이 서로 겹치는 부분을 위주로 칠합니다.

| 퍼머넌트 레드 : 물 = 5 : 5

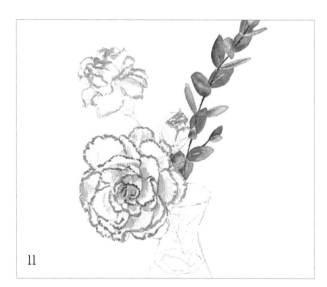

11

같은 방법으로 뒤쪽의 꽃과 꽃봉오리를 채색합니다. 이때 물을 조금씩 더 섞어 뒤로 갈수록 색이 옅어지도록 칠합니다. 음영을 넣을 때는 꽃이 너무 진해지지 않도록 가장 어두운 부분에만 색을 넣어 표현합니다.

12

꽃받침을 채색합니다. 샙 그린과 울트라마린을 섞어 조색하고 물을
더해 꽃받침과 줄기를 칠합니다.

Tip 유칼립투스를 칠한 색을 그대로 사용해도 되지만 다른 종류의 식물이기
때문에 색상을 다르게 만들어 사용했습니다.

샙 그린 : 울트라마린 = 4 : 6
조색한 색 : 물 = 7 : 3

13

카네이션과 유칼립투스가 마르는 동안 유리병을 채색합니다. 샙 그
린에 물을 섞어 유리병의 밑색을 전체적으로 칠합니다.

샙 그린 : 물 = 5 : 5

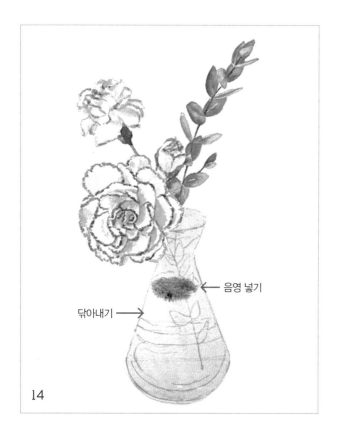

음영 넣기

닦아내기

14

유리병의 밑색을 다 칠했다면 깨끗이 닦은 6호 붓으로 유리병 왼쪽
의 밝은 부분을 눌러 닦습니다. 그다음 밑색이 마르기 전에 샙 그린
과 인디고를 조색해 병 속 수면의 음영을 진하게 표현합니다.

Tip 유리병의 왼쪽에서 빛이 들어오기 때문에 밑색을 닦아내 음영을 구분했
습니다. 이렇게 미리 구분해두면 나중에 음영을 표현할 때 조금 더 수월
하게 채색할 수 있습니다.

샙 그린 : 인디고 = 4 : 6

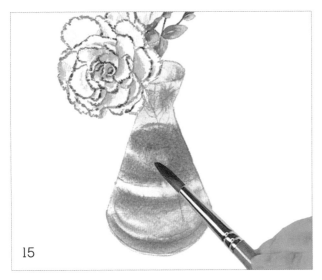

15

음영을 표현하다가 밝은 부분까지 색이 번졌다면, 물기를 닦은 6호 붓으로 눌러 닦아 정리합니다.

16

유리병을 칠한 물감이 다 마르면 14번 과정에서 조색한 색으로 유리병 속 유칼립투스 파블로의 줄기와 잎을 그리고, 병의 입구도 확실하게 묘사합니다.

<div align="right">│ 샙 그린 : 인디고 = 4 : 6</div>

17

16번 과정의 색보다 인디고의 비율을 더 높여 조색한 다음 유리병 속의 명암 대비를 강하게 표현합니다.

Tip 이 유리병은 하얀색으로 표현되는 가장 밝은 부분이 보이지 않기 때문에 병의 투명도를 높이기 위해서 어두운 부분을 좀 더 진하게 칠합니다.

<div align="right">│ 샙 그린 : 인디고 = 2 : 8</div>

18

마지막으로 그림을 전체적으로 보면서 부족한 부분을 조금 더 보완하고 마무리하면 완성입니다.

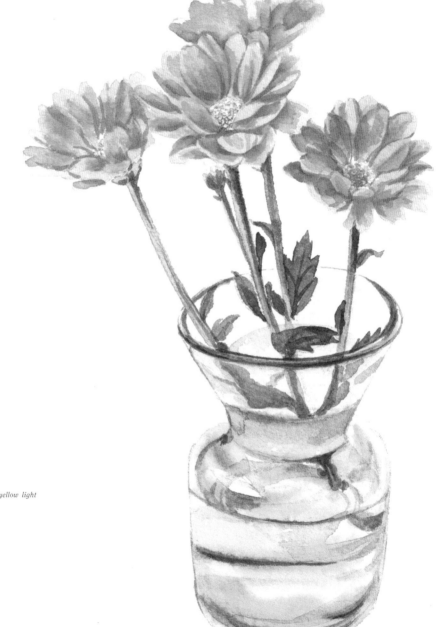

소국과 연두 유리병

퍼머넌트 옐로우 라이트 *Permanent yellow light*

샙 그린 *Sap green*

퍼머넌트 로즈 *Permanent rose*

그리니쉬 옐로우 *Greenish yellow*

울트라마린 *Ultramarine*

1

퍼머넌트 옐로우 라이트에 물을 섞어 꽃의 수술에 연하게 밑색을 칠합니다. 수술의 밑색이 마르면 물기를 닦은 2호 붓에 샙 그린을 진하게 묻혀 콕콕 점을 찍어 수술을 표현합니다.

│ 퍼머넌트 옐로우 라이트 : 물 = 5 : 5

2

꽃잎을 채색합니다. 퍼머넌트 로즈에 물을 섞어 첫 번째 꽃잎의 밑색을 칠하고, 밑색이 마르기 전에 물기를 닦은 2호 붓에 퍼머넌트 로즈만 묻혀 음영을 넣습니다.

│ 퍼머넌트 로즈 : 물 = 5 : 5

3

가운데에 있는 꽃도 같은 방법으로 채색합니다. 먼저 밑색을 칠하고 그 위에 2호 붓으로 음영을 넣습니다.

Tip 밑색을 네 송이 모두 칠하고 음영을 넣으면 그사이에 밑색이 말라 음영이 자연스럽게 번지지 않으니 한 송이씩 차례대로 그립니다.

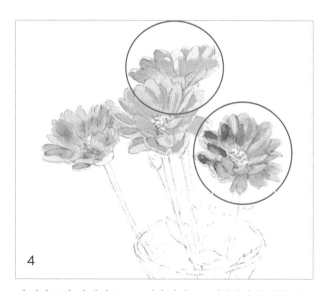

4

세 번째 꽃과 네 번째 꽃도 동일한 방법으로 채색합니다. 세 번째 꽃은 아래쪽에 있으니 진하게 그림자를 표현하고, 네 번째 꽃은 가장 뒤쪽에 있으므로 원근감을 살려 연하게 칠하는 것이 좋습니다.

5

유리병을 채색합니다. 그리니쉬 옐로우에 물을 섞어 유리병의 가장 밝은 부분을 제외한 나머지에 밑색을 칠합니다. 밑색이 마르기 전에 물기를 닦은 2호 붓에 샙 그린을 묻혀 유리병의 가장 진한 부분을 묘사합니다.

| 그리니쉬 옐로우 : 물 = 6 : 4

6

밑색이 거의 다 말랐다면 그리니쉬 옐로우와 샙 그린을 섞어 조색한 다음 유리병의 입구와 병 목의 오목한 부분을 확실하게 표현합니다.

| 그리니쉬 옐로우 : 샙 그린 = 4 : 6

7

6번 과정에서 조색한 색에 물을 더해 유리병의 음영을 표현합니다. 섬세한 부분은 6호 붓을 세워서, 넓은 부분은 6호 붓을 눕혀서 칠합니다.

| 그리니쉬 옐로우 : 샙 그린 = 4 : 6
| 조색한 색 : 물 = 8 : 2

8

유리병이 마를 동안 병 바깥쪽의 줄기를 칠합니다. 샙 그린과 울트라마린을 섞어 조색한 다음 2호 붓을 세워 줄기가 두꺼워지지 않도록 칠합니다.

Tip 줄기가 진한 녹색을 띠는 식물이라 울트라마린의 비율을 높여서 색상을 만들었습니다.

| 샙 그린 : 울트라마린 = 4 : 6

9

잎을 칠합니다. 8번 과정에서 조색한 색으로 유리병 바깥쪽의 잎을 칠하고, 유리병 안쪽의 줄기와 잎은 물을 섞어 좀 더 연하게 칠합니다.

10

유리병 가운데의 오목한 부분은 불투명하기 때문에 줄기가 보이지 않으니 그 부분은 비워두고 위아래를 연결하듯 줄기를 그립니다. 유리병의 형태에 따라 굴절되어 보이는 것을 잘 관찰해서 그리는 것이 중요합니다.

11

꽃의 디테일을 묘사합니다. 2호 붓에 퍼머넌트 로즈를 진하게 묻히고 붓끝을 세워 꽃잎을 한 장 한 장 분리한다는 생각으로 음영을 넣습니다. 다른 꽃에도 동일하게 음영을 넣습니다.

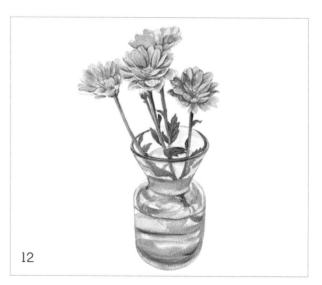

12

2호 붓에 샙 그린을 진하게 묻힌 다음 수술에 콕콕 점을 찍어 음영을 더합니다. 마지막으로 줄기와 잎, 유리병의 입구 등 더 강조해야 할 부분을 표현하면 완성입니다.

장미와 갈색 유리병

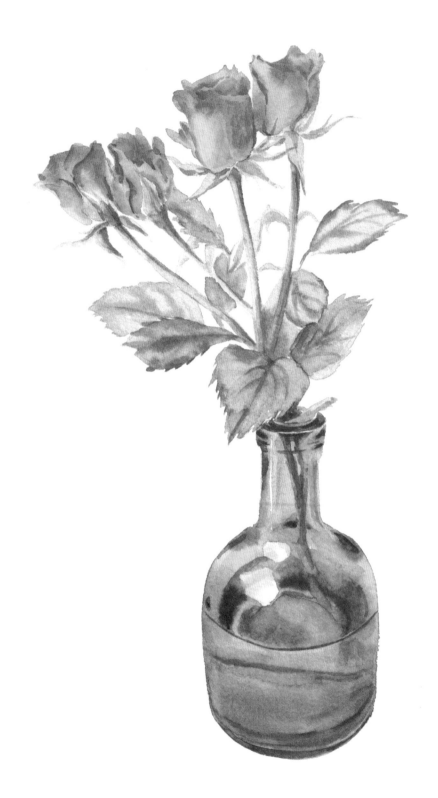

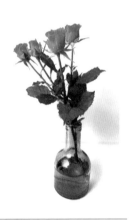

버밀리언 휴 *Vermilion hue*

올리브 그린 *Olive green*

울트라마린 *Ultramarine*

번트 시에나 *Burnt sienna*

번트 엄버 *Burnt umber*

1

버밀리언 휴에 물을 섞어 오렌지빛 장미 꽃잎에 밑색을 칠합니다.

| 버밀리언 휴 : 물 = 5 : 5

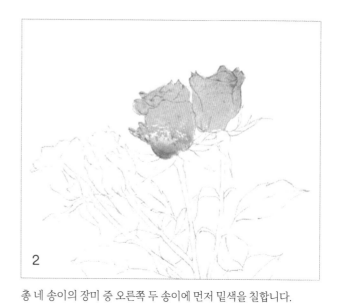

2

총 네 송이의 장미 중 오른쪽 두 송이에 먼저 밑색을 칠합니다.

Tip 밑색을 한 번에 네 송이 모두 칠하면 음영을 넣는 시간에 밑색이 말라버
 릴 수 있으니 두 송이씩 묶어서 칠합니다.

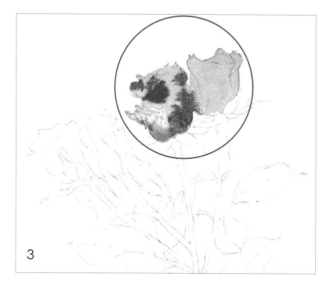

3

물기를 닦은 2호 붓에 버밀리언 휴를 진하게 묻혀 장미의 어두운 부
분에 음영을 넣습니다. 밑색의 물기로 자연스럽게 색이 번지며 스며
들도록 합니다.

Tip 밑색에 물기가 너무 많으면 번지는 영역이 커지니, 처음에 밑색을 칠할
 때 물의 양이 너무 많지 않도록 조절하거나 물기가 약간 스며들 때까지
 기다렸다가 음영을 넣습니다.

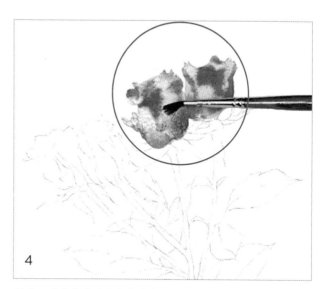

4

밝게 표현해야 할 부분까지 진한 색이 번졌다면 깨끗이 닦은 붓으로
번진 곳을 눌러 닦아냅니다.

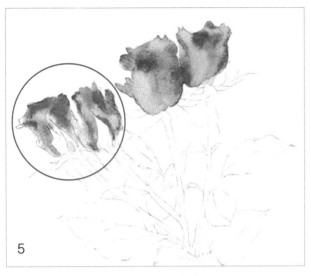

5

왼쪽의 두 송이도 1번~4번 과정과 동일한 방법으로 채색합니다.

6

꽃잎이 마르는 동안 잎을 채색합니다. 올리브 그린과 울트라마린을 섞어 조색하고 물을 더해 6호 붓으로 잎에 밑색을 칠합니다.

| 올리브 그린 : 울트라마린 = 6 : 4
| 조색한 색 : 물 = 5 : 5

7

밑색이 마르기 전에 울트라마린의 비율을 더 높여 조색한 다음 잎맥과 잎의 끝부분에 음영을 표현합니다.

Tip 세밀한 부분은 2호 붓을 사용합니다.

| 올리브 그린 : 울트라마린 = 3 : 7

8

6번과 7번 과정을 참고해 두 번째 잎을 채색합니다. 장미잎은 끝부분이 톱니 모양으로 생겼는데 그 특징을 살려 칠하는 것이 중요합니다. 잎맥 등 음영을 넣을 때는 밑색이 마르기 전에 붓의 끝을 세워서 날렵하게 표현합니다.

9

오른쪽 두 개의 잎도 동일한 방법으로 채색합니다.

10

꽃받침과 줄기를 채색합니다. 6번 과정에서 조색한 색에 물을 조금 더 섞어 잎보다 연하게 칠합니다.

올리브 그린 : 울트라마린 = 6 : 4
조색한 색 : 물 = 4 : 6

11

물기를 닦은 2호 붓에 7번 과정에서 진하게 조색한 색을 묻혀 꽃받침의 음영을 표현합니다.

올리브 그린 : 울트라마린 = 3 : 7

12

꽃받침에 이어 줄기의 음영까지 모두 칠한 뒤, 칠하지 않았던 나머지 잎을 6번과 7번 과정을 참고해 채색합니다.

13

나머지 잎들은 앞서 잎을 칠했던 방법과 동일하게 채색하되, 잎의 색을 조금 더 연하게 칠합니다. 잎맥 부분도 너무 진하지 않게 표현 합니다.

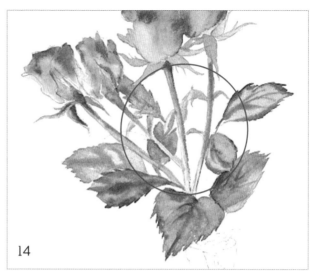

14

줄기 뒤쪽의 잎도 칠합니다. 뒤쪽 잎은 음영은 표현하되 잎맥은 표 현하지 않습니다. 연하게 칠하여 흐릿한 느낌을 주면 원근감을 효과 적으로 나타낼 수 있습니다.

Tip 줄기 뒤쪽에 있는 잎들은 색이 섞일 수 있으므로 줄기를 칠한 색이 모두 마른 다음 칠합니다.

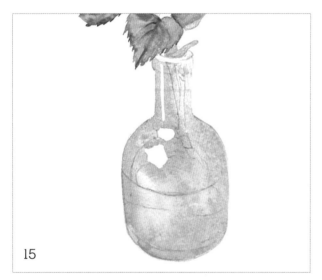

15

유리병을 채색합니다. 번트 시에나에 물을 섞어 유리병의 가장 밝은 부분을 제외한 나머지에 밑색을 칠합니다.

Tip 면적이 넓은 곳의 밑색은 6호 붓으로 물을 많이 섞어 빠르게 칠하는 것 이 좋습니다.

│ 번트 시에나 : 물 = 5 : 5

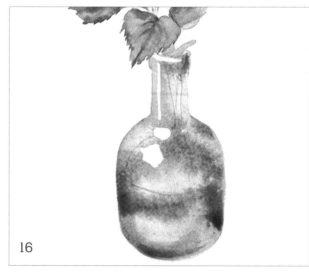

16

밑색이 마르기 전에 2호 붓에 번트 엄버를 진하게 묻혀 음영을 표현 합니다.

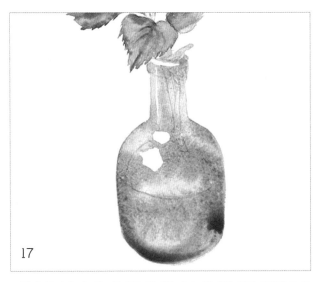

17

그림에 물기가 마르는 상태를 살펴봅니다. 종이를 움직여보면서 종이 위에 물은 보이지 않고 종이가 촉촉한 상태(눅눅한 상태)가 될 때까지 기다립니다.

18

물기가 마를수록 진하게 넣었던 색이 옅어지는 것을 확인할 수 있습니다. 이때 다시 번트 엄버로 음영을 넣습니다. 종이가 어느 정도 말라가고 있기 때문에 색이 번지는 영역이 넓지 않으며 진하게 칠한 색을 유지할 수 있습니다.

19

유리병이 마르는 동안 꽃잎의 디테일을 묘사합니다. 물기를 닦은 2호 붓에 버밀리언 휴를 진하게 묻혀 꽃잎을 한 장 한 장 분리한다는 느낌으로 세밀하게 묘사합니다.

20

왼쪽의 두 송이도 동일한 방법으로 꽃잎의 디테일을 묘사합니다.

21

사진과 비교하며 밑그림에서 놓친 부분이 있다면 보완합니다. 줄기
와 잎, 꽃받침에는 음영을 더 강하게 표현합니다.

22

유리병 속의 줄기를 채색합니다. 올리브 그린과 울트라마린을 섞어
조색한 다음 밑색을 칠하고, 울트라마린의 비율을 더 높여 진하게
조색한 색으로 음영을 표현합니다. 이때 병 입구의 간격을 생각하면
서 살짝 띄어서 칠하면 유리병의 입체감을 표현할 수 있습니다.

올리브 그린 : 울트라마린 = 6 : 4
올리브 그린 : 울트라마린 = 3 : 7

23

22번 과정에서 조색한 줄기 밑색에 물을 더 섞어 연하게 만든 뒤, 물
속에 잠긴 줄기를 묘사합니다. 그다음 번트 엄버로 병 입구의 디테
일과 음영을 강조해야 하는 부분을 한 번 더 칠합니다.

24

유리병 속의 물과 밑바닥의 어두운 부분을 좀 더 칠합니다. 2호 붓에
번트 엄버를 진하게 묻혀 칠하고, 물기를 닦은 6호 붓으로 붓 자국의
경계를 살살 풀어주는 방식으로 칠합니다.

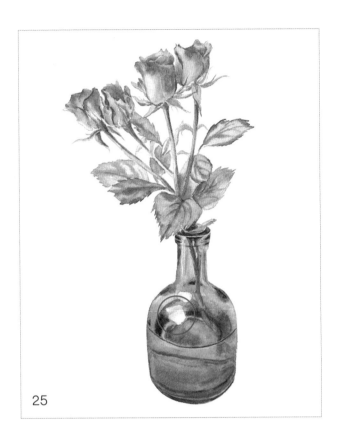

25

번트 시에나에 물을 섞어 유리병의 가장 밝은 부분에 색을 살짝 입힙니다. 미지믹으로 그림을 전체적으로 보면서 조금 더 보완하고 마무리하면 완성입니다.

Tip 색이 없는 투명한 유리병이라면 필요 없는 과정이지만 병에 색이 있는 경우, 가장 밝은 부분에 병의 색이 연하게 들어가는 것이 훨씬 자연스러워 보입니다.

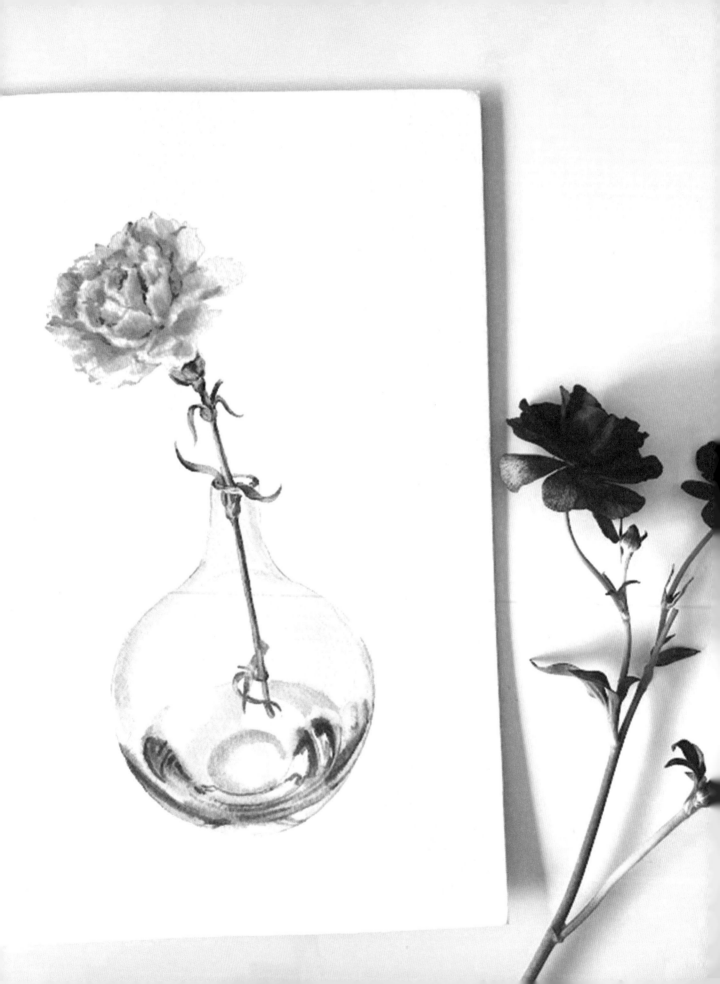

도안

앞서 그린 모든 작품의 도안을 수록했습니다.

그림 실력을 높이기 위해서는 사진이나 사물을 직접 보고 관찰하며 스케치하는 방법이 가장 좋습니다. 하지만, 수채화를 처음 접하는 분들은 스케치부터 어려움을 느낄 수 있으므로 따로 도안을 준비하였습니다.

수채화 초급자분들은 도안을 전사하거나 보고 따라 그리며 천천히 실력을 쌓고, 중급 이상의 분들은 본문 작품 옆의 사진을 보고 직접 스케치하는 것을 추천합니다.

※ 도안을 활용할 때는 최대한 연하게 그려 완성작품에 연필선이 보이지 않도록 합니다.

유칼립투스 마크로카파

유칼립투스 블랙잭

버터플라이 라넌큘러스

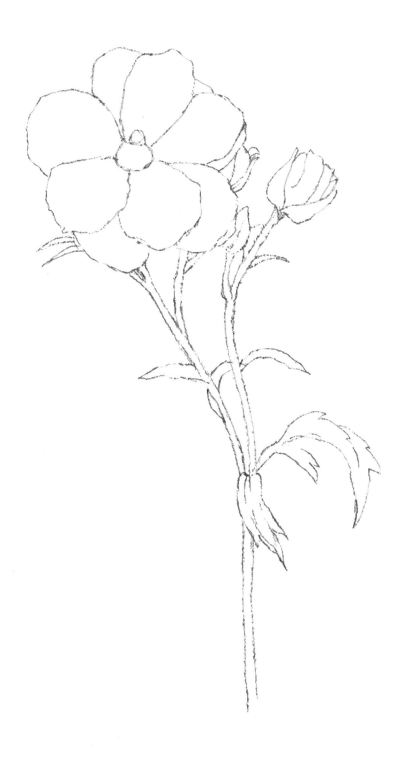

장미

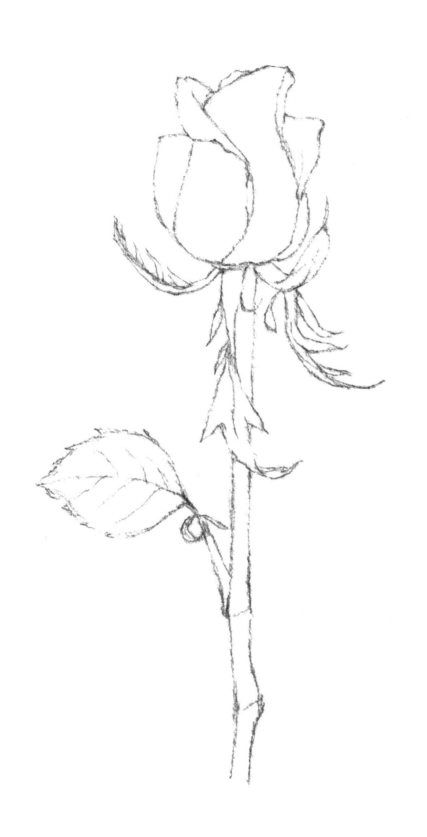

튤립

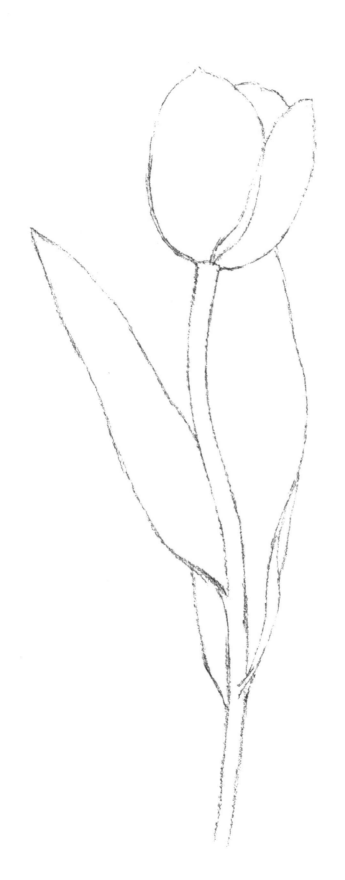

프리지아

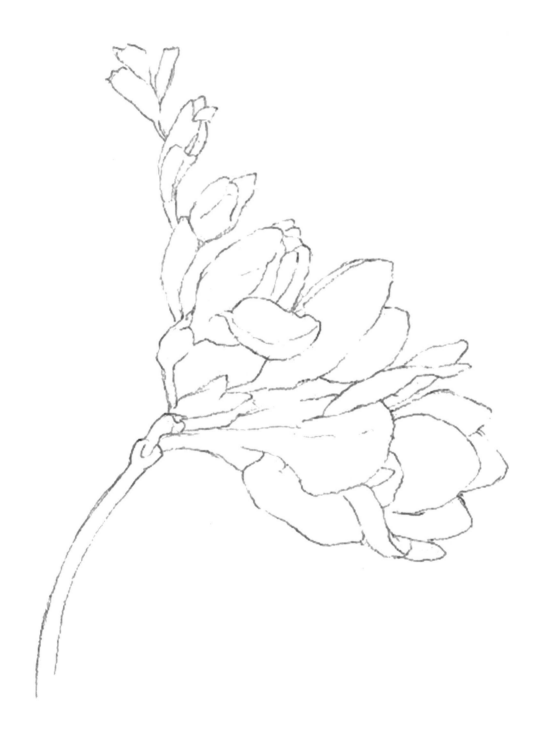

청록 유리병

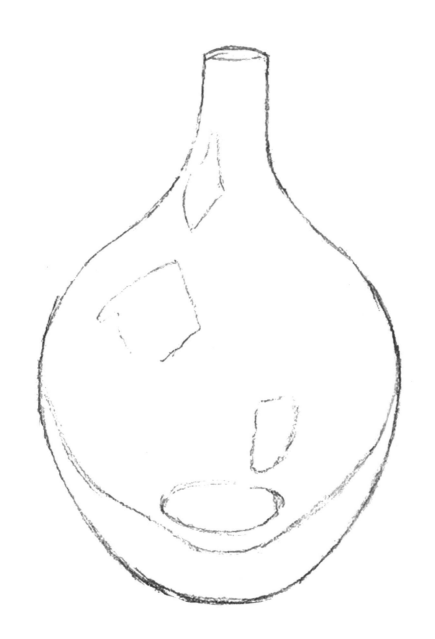

초록 유리병

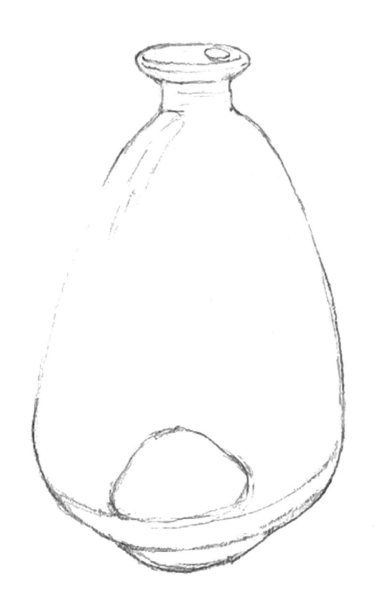

자주 유리병

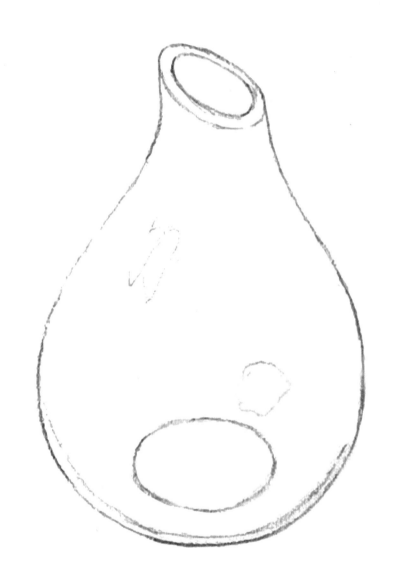

연두 유리병

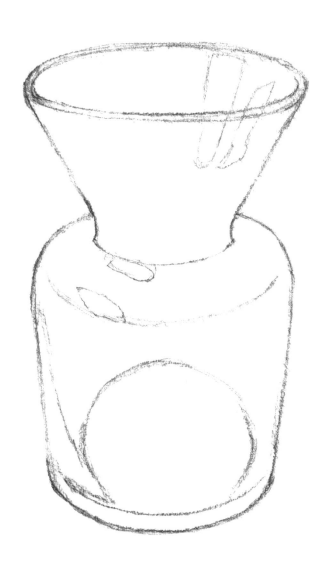

유칼립투스 폴리안과 투명 유리병①

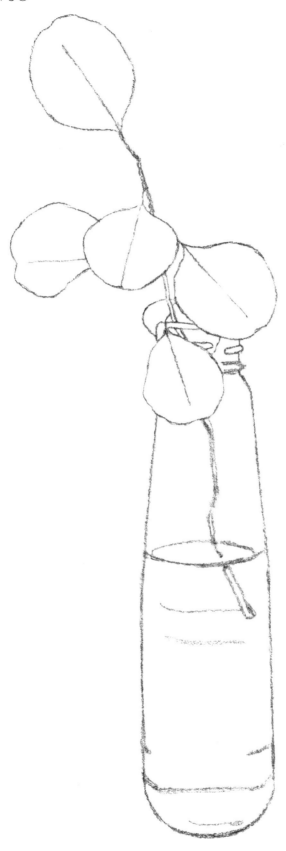

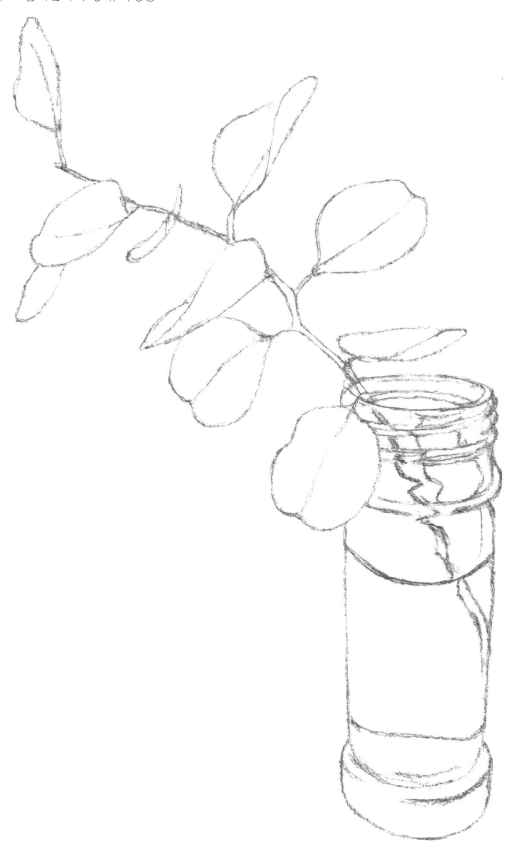

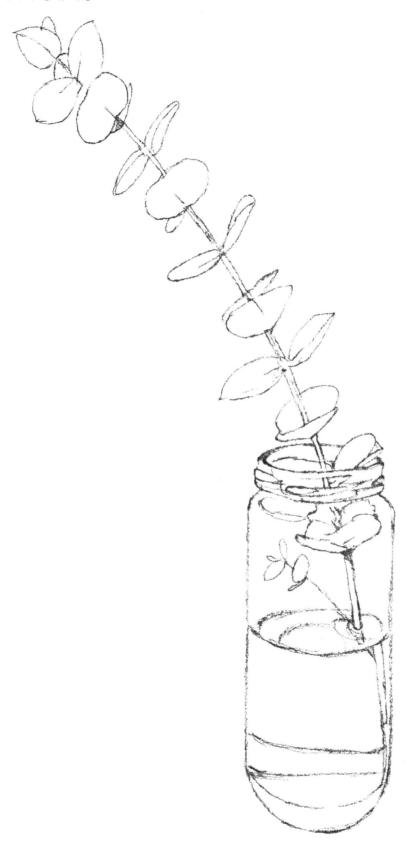

유칼립투스 폴리안과 초록 유리병

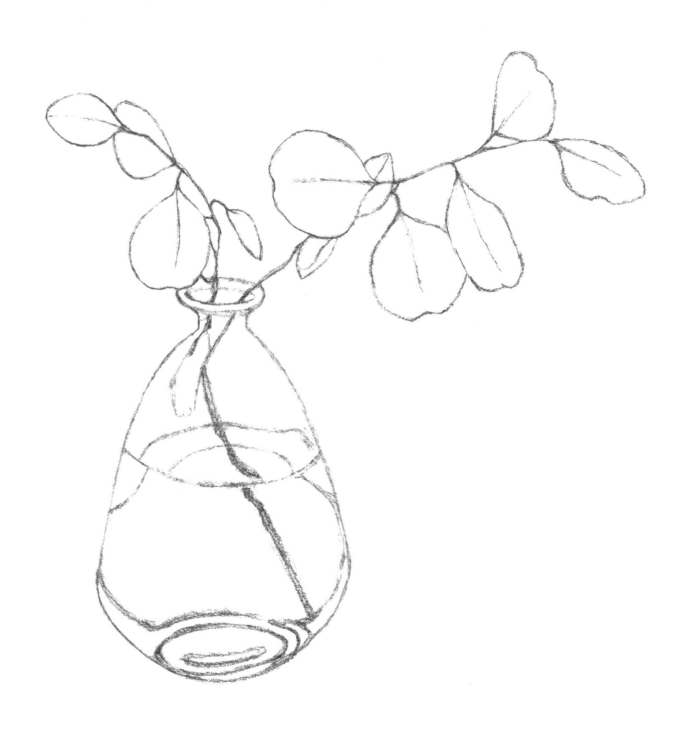

유칼립투스 파블로와 초록 유리병

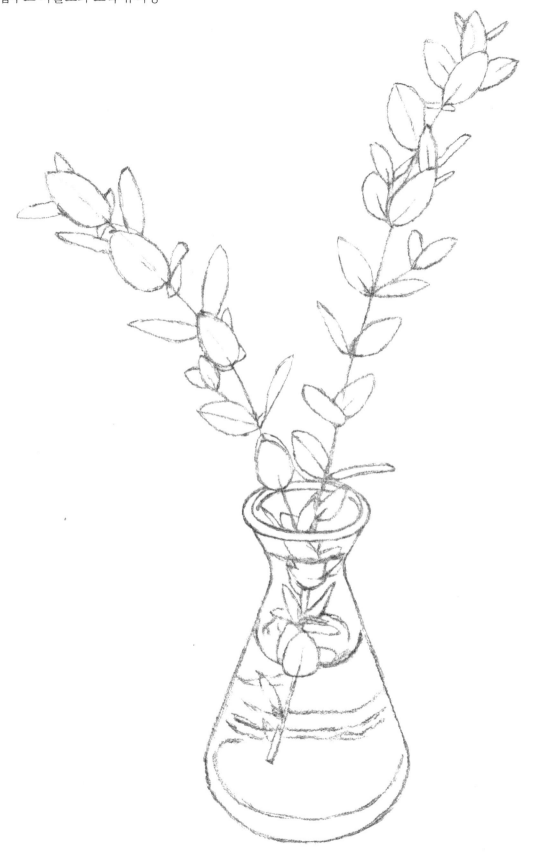

해바라기와 초록 유리병

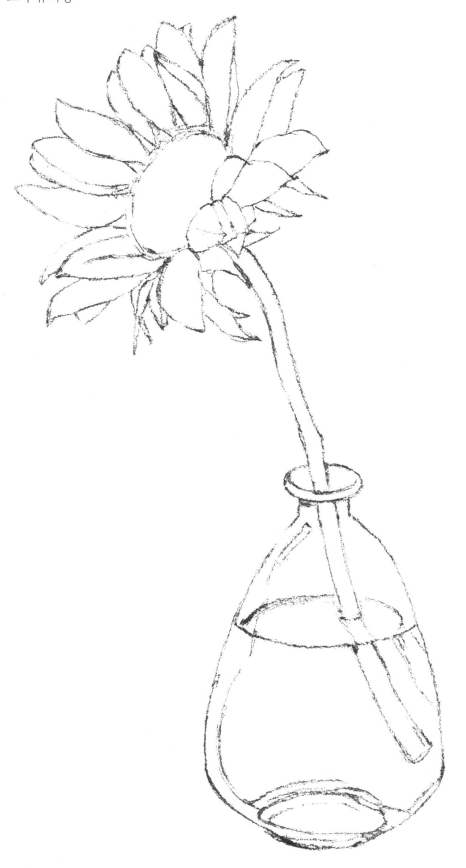

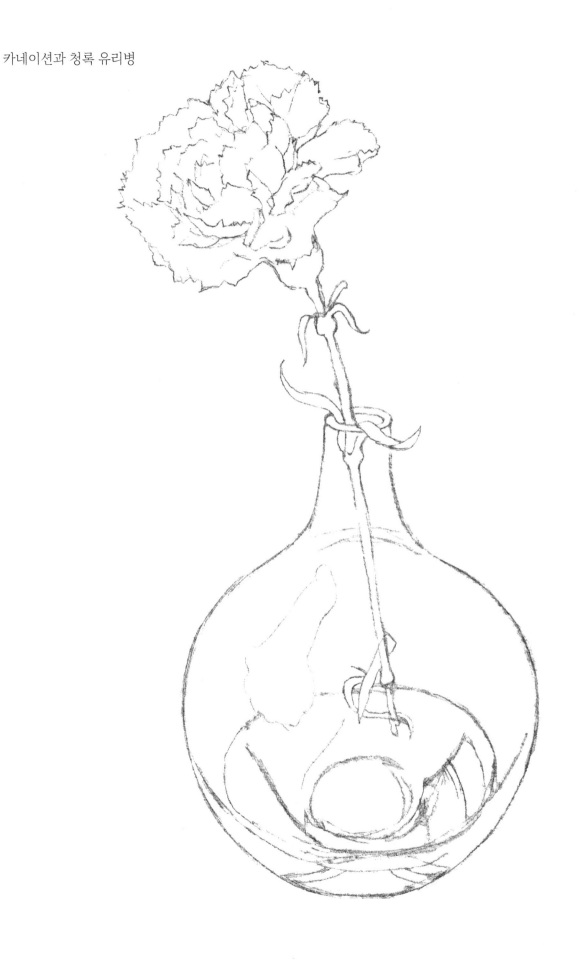

카네이션과 청록 유리병

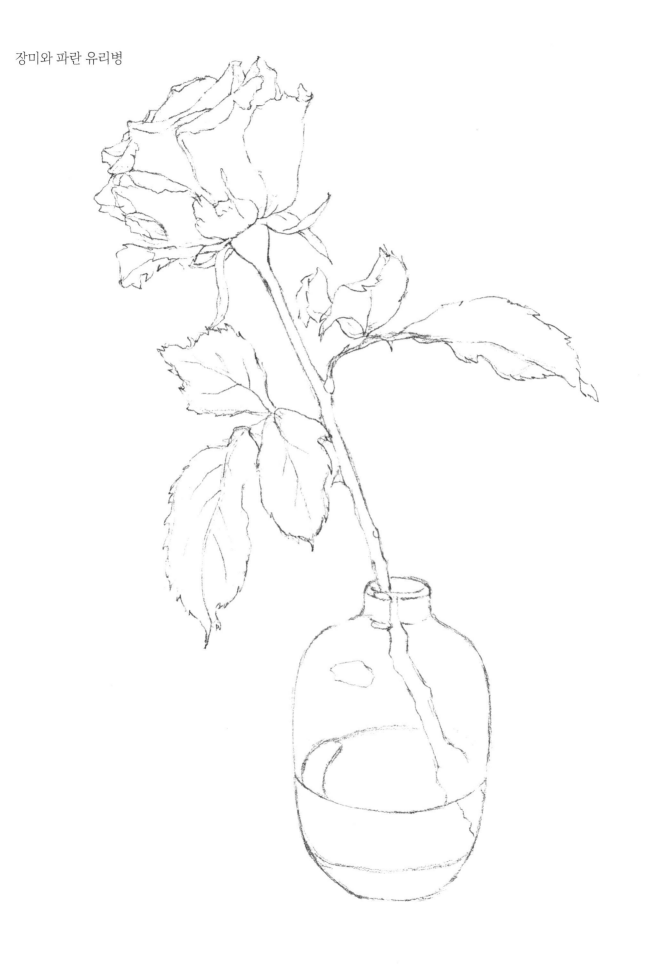

장미와 파란 유리병

카네이션, 유칼립투스 파블로와 초록 유리병

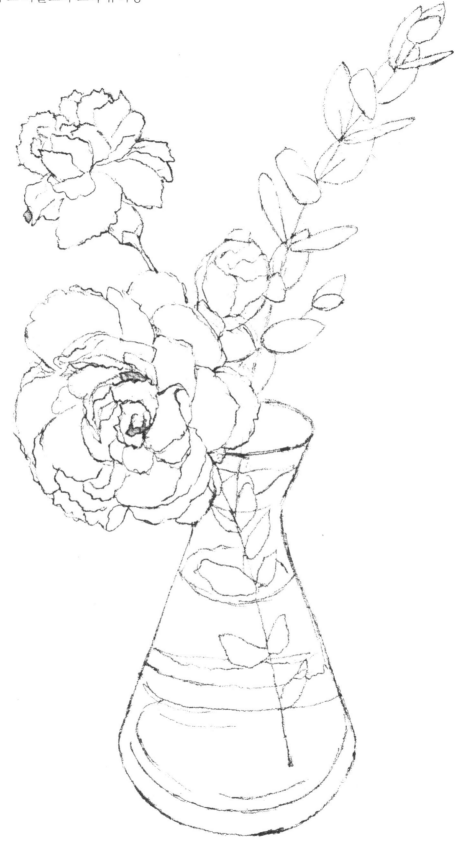

소국과 연두 유리병

장미와 갈색 유리병

EPILOGUE

아뜰리에에 처음 오시는 분들께 늘 드리는 말씀입니다.

"잘 그리려고 생각하지 말고 그리는 것 자체를 즐기시길 바랍니다."

그림을 잘 그리고 싶어 배우러 온 분들께 잘 그리려고 하지 말라니 이상합니다. 그런데 실물과 똑같이 그리고 싶은데 그게 안 되면 속이 상하고, 옆 사람은 잘 그리는 것 같은데 나는 그렇게 안 그려져서 기분이 나빠진다면 그림을 그리는 즐거움은 사라지고 오히려 그림을 그릴 때마다 스트레스를 받게 됩니다. 그러니 그림을 그리고 싶었던 그 첫 마음을 기억하며 그림 그리는 시간 자체를 즐기도록 합니다. 똑같이 그리려 하지 말고, 남과 비교하지 말고, 오롯이 그림 그리는 시간을 누리다 보면 어느새 그림 실력도 향상되어 있을 것입니다. 좋아하는 것에 시간과 노력이 쌓이면 실력이 늘어가는 건 덤입니다. 취미로 그리는 그림은 무엇보다 즐거움이 우선되어야 합니다.

이 책에는 모든 그림에 실물 사진을 첨부했습니다. 실물(사진)을 보고 그림 그리는 방법이 습관화되어야 그림을 그리는 데 훨씬 자신감이 생깁니다. 제시된 그림은 과정이나 기법 면에서 참고하도록 하고, 직접 실물이나 사진을 보며 그리는 습관을 들이길 권합니다.

수채화는 기법도 중요하고 정확하게 그리는 표현력도 필요하지만 내가 그리고 싶은 것이 무엇인지 먼저 생각하는 것이 중요합니다. 그리고 싶은 것을 그릴 때 실력이 가장 많이 발전하기 때문입니다. 평소에 그리고 싶은 것들을 사진으로 남겨두는 습관을 가지면 그림을 그리는 원동력도 되고 자기만의 독창적인 그림을 위한 부문창고가 됩니다.

마지막으로 수채화는 수채화답게 그리는 것부터 시작하길 바랍니다. 물성의 특징을 일부러 거슬러 표현하는 것도 예술의 다양성이기는 하지만 많은 덧칠보다는 물의 농담과 번짐효과를 이용하여 맑고 투명한 수채화만의 매력을 즐기시기를 바랍니다.

앞으로 행복한 수채화 시간이 되시길 바랍니다.

꽃과 유칼립투스와 유리병

수채화 일러스트

초 판 발 행 일	2022년 11월 15일
발 행 인	박영일
책 임 편 집	이해욱
저 자	강유선
편 집 진 행	강현아
표 지 디 자 인	김도연
편 집 디 자 인	신해니
발 행 처	시대인
공 급 처	(주)시대고시기획
출 판 등 록	제 10-1521호
주 소	서울시 마포구 큰우물로 75 [도화동 538 성지 B/D] 6F
전 화	1600-3600
팩 스	02-701-8823
홈 페 이 지	www.sdedu.co.kr
I S B N	979-11-383-3280-4[13650]
정 가	18,000원

시대인은 종합교육그룹 (주)시대고시기획·시대교육의 단행본 브랜드입니다.

코로나19 바이러스
"친환경 99.9% 항균잉크 인쇄"
전격 도입

언제 끝날지 모를 코로나19 바이러스
99.9% 항균잉크(V-CLEAN99)를 도입하여 「안심도서」로
독자분들의 건강과 안전을 위해 노력하겠습니다.

본 도서는 항균잉크로 인쇄하였습니다.

항균 ✚
99.9%
안심도서

항균잉크(V–CLEAN99)의 특징

◉ 바이러스, 박테리아, 곰팡이 등에 항균효과가 있는 산화아연을 적용

◉ 산화아연은 한국의 식약처와 미국의 FDA에서 식품첨가물로 인증받아 **강력한 항균력**을
구현하는 소재

◉ 황색포도상구균과 대장균에 대한 테스트를 완료하여 **99.9%의 강력한 항균효과** 확인

◉ 잉크 내 중금속, 잔류성 오염물질 등 **유해 물질 저감**

TEST REPORT

#1
–
< 0.63
4.6 (99.9%)주1)
–
6.3 x 10³
2.1 (99.2%)주1)

시대교육그룹